色彩归纳教程

第2版

朱 旗 王贤培 编著

苏州大学出版社

图书在版编目(CIP)数据

色彩归纳教程/朱旗,王贤培编著. —2版. —苏州:苏州大学出版社,2014.5(2016.8重印)
现代艺术设计基础教程
ISBN 978-7-5672-0892-6

Ⅰ.①色… Ⅱ.①朱…②王… Ⅲ.①色彩学－高等学校－教材 Ⅳ.①J063

中国版本图书馆CIP数据核字(2014)第103582号

色彩归纳教程 第2版

朱 旗 王贤培 编著

责任编辑 方 圆

苏州大学出版社出版发行
(地址:苏州市十梓街1号 邮编:215006)
苏州工业园区美柯乐制版印务有限责任公司印装
(地址:苏州工业园区娄葑镇东兴路7-1号 邮编:215021)

开本 889 mm×1 194mm 1/16 印张9.5 字数179千
2014年5月第1版 2016年8月第2次印刷
ISBN 978-7-5672-0892-6 定价:46.00元

苏州大学版图书若有印装错误,本社负责调换
苏州大学出版社营销部 电话:0512-65225020
苏州大学出版社网址 http://www.sudapress.com

出版者的话

苏州大学出版社多年来致力于高校艺术类教材的出版,特别是陆续出版了20余种艺术设计类基础教材,经过多次修订重印,在市场上产生了一定的影响。

在此期间,艺术设计教学发生了很大变化,具体表现在教学理念、教学内容、教学方法等方面,因此,作为艺术设计类基础教材,也应与时俱进,符合时代要求。为此,我们重新组织编写出版这套"现代艺术设计基础教程"丛书。

该套新编教材的编写者大多为高校一线中青年骨干教师,既有丰富的教学经验,又具有创新意识;作品来源广泛,除了经典作品之外,大多是全国高校教师和学生的优秀作品,具有代表性和时代感;在结构和体例上更贴近教学实际。

我们希望"现代艺术设计基础教程"这套丛书能为高校艺术设计基础教学做出贡献。

再版前言

美术设计教育是高等院校艺术教育的重要组成部分。我国高等艺术设计教育起步较晚，教学体制与教学模式都处在摸索与不成熟的阶段。设计专业的色彩基础教学也是如此，如何提高色彩教学质量，有针对性地进行教学实践，使色彩教学更好地为设计专业服务，同时激发学生色彩感知，提高其色彩审美能力与创作能力，是美术教育共同关心的问题。就美术设计教学来讲，编写一本适应当前艺术设计专业色彩基础教学的教程十分必要。我们本着适应艺术设计教学的需求，在2010年出版了《色彩归纳教程》教材，收到了初步成效。这次再版总结了初版后的教学实践，更广泛地听取了广大师生的宝贵意见，对文字内容特别是对插图进行了调整，使得教程更加适合教学的实际，更加适合现代设计发展的需求。

色彩归纳是技巧，也是观念和思维方式，其核心内容是色彩表现与创造。我们编写本教程的意图是希望能给学生一把钥匙，打开艺术与自然的通道。强调理性与感性的色彩形式美，注重色彩语言的简约美与个性美，培养学生对色彩的主观构想与构成能力。本书借鉴了古今中外色彩归纳的各种绘画形式、风格及理念，帮助学生开阔眼界，启发其思路，提高其审美能力。书中有明确的色彩归纳课堂作业实例，并附有实景的原型照片，同时还提供了全国许多名校师生作品供参考，简明扼要，通俗易懂，由浅入深，示范性强。除此之外，我们还特别弥补了以往教材范画中风景色彩归纳图例的不足之处，使教材更具实用性与全面性。

本教材由朱旗老师和王贤培老师编著，其中朱旗老师负责第三章、第四章、第五章、第六章、第七章的编写工作；王贤培老师负责第一章、第二章的编写工作。教材中还选用了两位编者在近年来课堂教学实践中指导的学生课堂作业，对归纳色彩课堂教学有着很好的参考性和指导性。

在教材编写过程中，我们得到了多方面的支持与帮助。特别要感谢的是苏州大学出版社薛华强老师，以及中国美术学院、南京艺术学院、北京服装学院、鲁迅美术学院与苏州大学艺术学院等专家及老师的支持与帮助！本书中采用的图片有个别作者未能及时联系，在此表示诚挚的歉意！我们对设计色彩基础教学的研究与探索还在继续，教材中有许多不足之处，敬请各位同行老师与广大读者批评指教，以期不断完善与提高。

<div style="text-align:right">

编者

2014年3月

</div>

目　　录

第一章　色彩归纳的概念 …………1
第一节　什么是色彩归纳………………………1
第二节　什么是色彩归纳写生…………………5
第三节　什么是色彩归纳创作…………………9

第二章　色彩归纳的一般表现特征与表现方式 ……… 11
第一节　色彩归纳的一般表现特征……… 11
第二节　色彩归纳的一般表现方式……… 17

第三章　色彩归纳写生的方法与步骤 ……… 28
第一节　静物色彩归纳写生的方法与步骤
………………………………………… 28
第二节　风景色彩归纳写生的方法与步骤
………………………………………… 45

第四章　色彩归纳创作要点与方法 ……… 59
第一节　解构性色彩归纳创作要点与方法
………………………………………… 59
第二节　意象性色彩归纳创作要点与方法
………………………………………… 61

第三节 抽象性色彩归纳创作要点与方法 …………………………………… 69

第五章 技法材料在色彩归纳中的表现与应用 …… 77
第一节 拼贴法 …………………… 78
第二节 滴洒法 …………………… 80
第三节 刻印法 …………………… 83
第四节 综合法 …………………… 85

第六章 色彩归纳在设计中的应用 …………………… 89
第一节 色彩归纳在室内设计中的应用 …………………………………… 90
第二节 色彩归纳在工业设计中的应用 …………………………………… 93
第三节 色彩归纳在广告设计中的应用 …………………………………… 96
第四节 色彩归纳在网页设计中的应用 …………………………………… 98

第七章 色彩归纳优秀作品赏析 …………………… 102

第一章
色彩归纳的概念

第一节
什么是色彩归纳

色彩归纳是当前艺术设计教学中一门重要的色彩训练课程，其目的是培养设计专业学生对色彩敏锐的观察能力及表现能力，在内容与方法上注重对学生思维能力与创新意识的训练。该课程通过一系列从具象到意象、抽象，从立体到平面，从客观课题到主观课题的设置，完成从普通绘画造型到装饰造型、色彩设计、色彩审美等多方面的转变。色彩归纳课程在观察方法以及表现形式上均构成了独特的指向。比较而言，一般绘画写生多采用写实的方法，以准确地再现客观自然为训练目标，在色彩写生训练中，侧重直觉与情感认识，追求表现色彩的复杂关系，强调笔触的变化及个性化的绘画技巧；色彩归纳写生则对客观对象的理性设计和主观表现更为关注，依靠逻辑推理的方法，对一系列具体的物象进行概括、取舍、提炼与升华，以设计专业的造型需要和思维发展为取向，表现主观世界审美意识与客观自然的统一。色彩归纳的表现形式符合设计美术专业的要求，它不仅有利于提升设计专业学生的色彩修养与艺术素养，更重要的是为设计专业学生学习本专业课程做了一定的准备。

在视觉艺术中，色彩一直是历代艺术家孜孜不倦研究的对象。无数艺术家的努力与探索为我们留下了丰富的色彩理论与实践经

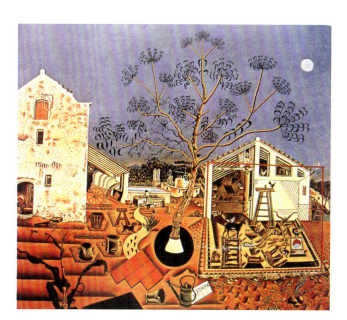

图1　　　　　　　　　　　农庄　米罗

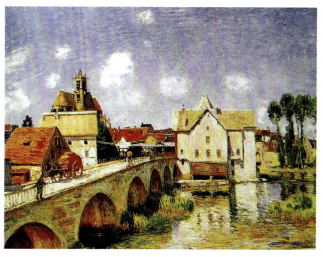

图2　　　　　　　　　　莫兰的桥　西斯莱

验，特别是现代艺术又为我们展示了一个让人为之惊讶并全然一新的艺术形象，它所倡导的新的艺术观念、新的艺术理论和新的艺术形式，随着时间的推移逐步得到社会的普遍理解和认同。之后层出不穷、名目繁多的诸如抽象艺术、波普艺术、极简主义等艺术流派，均以现代艺术理论为依据，将艺术创作融入时代发展之中，并出现了现代艺术繁荣发展的崭新局面。这个时代的艺术还出现了另一种引人注目的现象，即现代艺术与设计艺术始终保持着某种同步推进的趋势。这种绘画与设计并重的局面与包豪斯"艺术与技术统一"的精神相对应。时至今日，我们的生活中无不烙上极简艺术精神的印记。

面对大自然丰富而繁杂的色彩，我们如何发现？发现什么？学习的意义就在于培养发现意识和创造能力，我们要把发现意识贯穿到学

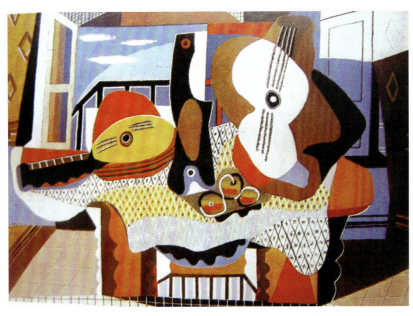

图3　　　　　　　　　　　　　　　　　　　　　曼陀林和吉他　毕加索

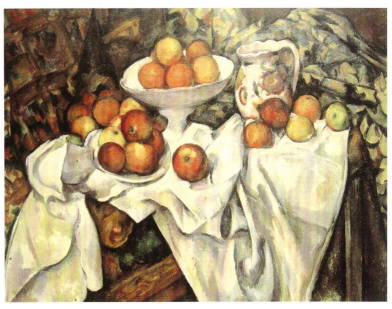

图4　　　　　　　　　　　　　　　　　　　　　苹果与桔子　塞尚

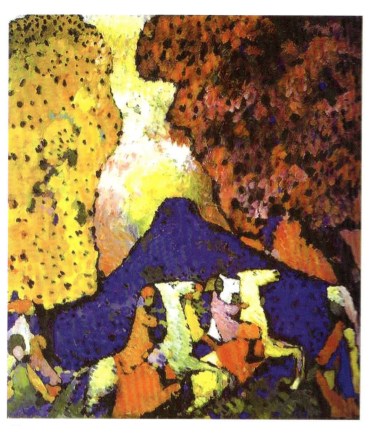

图5　　　　　　　　　　　　青山　康定斯基

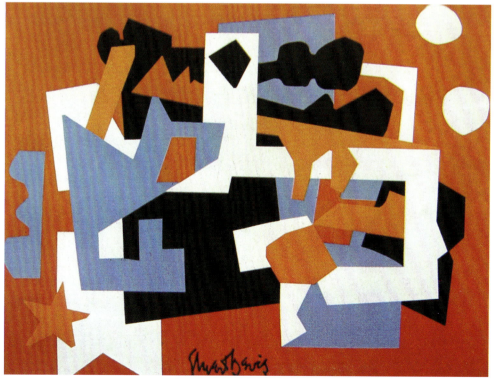

图6　　　　　　　　殖民地的立体主义　斯图尔特·戴维斯

习色彩归纳的整个过程中。

发现意识是一切艺术意识活动的前提。因为真正具有创造性的"归纳"是以"发现"为前提的。发现是创新的摇篮，也是创新的源泉。发现的过程是艺术作品艺术化的过程，我们的艺术创作活动如果没有了发现意识，必将缺乏生命活力，艺术创作没有了原动力，创新便无从谈起。秉承这个旨意，在色彩归纳的教学中，应着重挖掘我们的艺术潜能与个性，调动自身的创造积极性，培养创造性思维能力。在整个色彩归纳实践过程中，要积极培养对色彩的概括和分析能力，着力提高对色彩的组合、构成和色彩的综合艺术表现能力，始终把积极主动的探索精神放在学习的首位。学习色彩归纳的意义就在于培养"发现"意识和"创造"能力，所以要把"发现"的意识贯穿在归纳色彩学习的全过程之中。

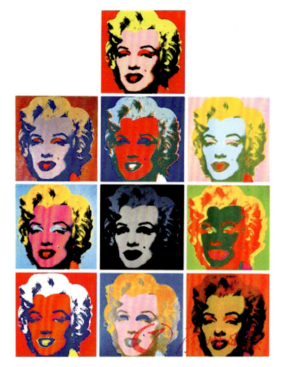

图7　　　　　玛丽莲·梦露　沃霍尔

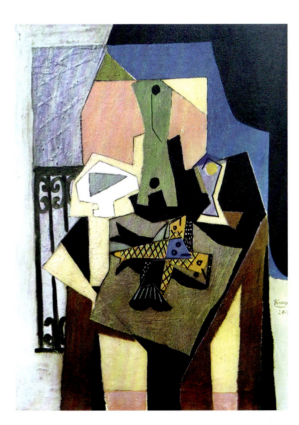

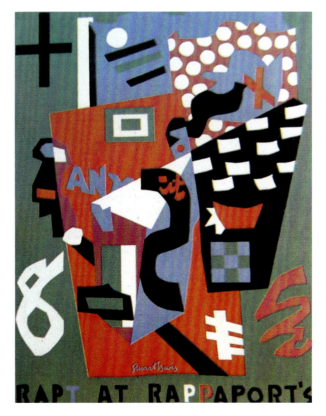

图8　　静物　毕加索　图9　　在拉帕波特的狂喜　斯图尔特·戴维斯

第二节
什么是色彩归纳写生

色彩归纳写生是对自然色彩的感受、分析、提炼与加工的过程，是一种更为理性的、追求唯美的写生方式。对色彩归纳写生的认识，关键是"归纳"二字，也就是对自然色彩的主观认识，它与传统的色彩写生有很大区别，它从本质上改变了传统色彩写生强调客观色彩、再现自然色彩的观察与表现方法，取而代之的是现代绘画理念与现代设计意识的综合表现。

传统色彩写生是为了训练色彩造型能力的写实性绘画写生；而色彩归纳写生是获取装饰性色彩造型能力的设计性写生。写实性绘画要求科学、客观、准确地认识形体结构特征，观察和分析光源色、固有色、环境色的相互关系和变化规律；色彩归纳写生则着重研究自然色彩中色相、明度、纯度及面积之间的对比与和谐的规律，探讨客观物象在画面中形与色的主观处理方式和形式构成方法。

在表现方法上，写实性绘画追求真实地描绘物象在自然状态下的形体、比例、透视、结构、空间、虚实、质感等相互关系，通过一定的艺术处理手法再现物象客观真实的美，偏重直观呈现；而色彩归纳写生则强调物象的平面化和夸张变形，色彩尊重自然，却不受自然的束缚，符合形式美的法则，注重主观想象和创新意识。

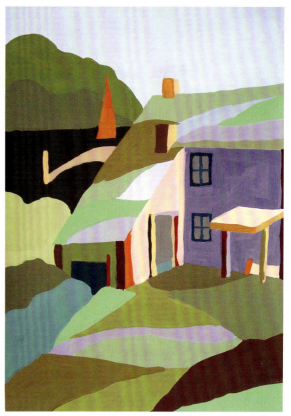

图11　　　　　　　　　　　　　　　　学生作品

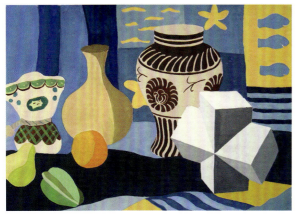

图10　　　　课堂作业

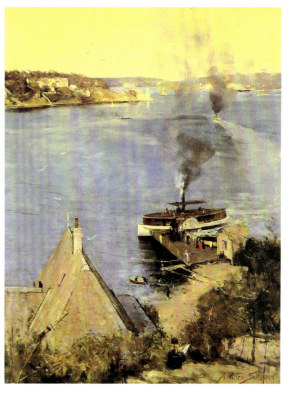

图12　　　　佚名作品

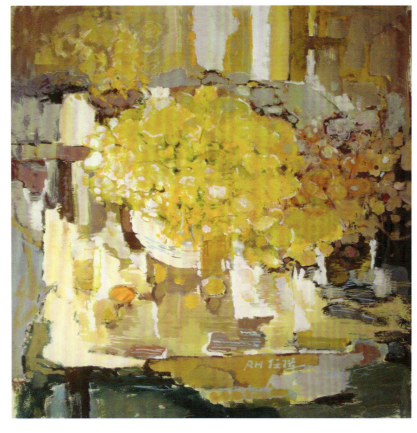

图13 白色瓶花与水果 任辉

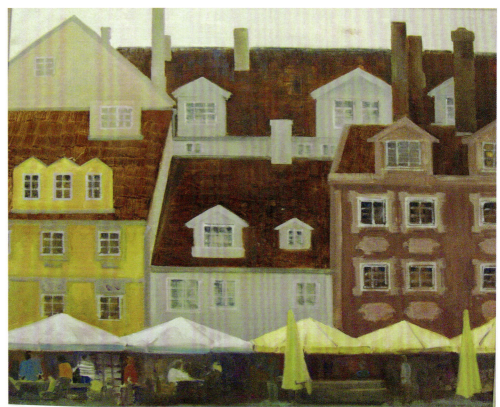

图14 俄罗斯风景 佚名

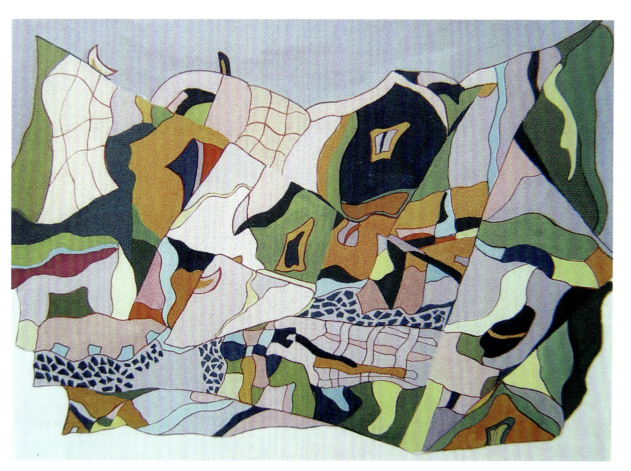

图 15　　　　　　　　　　　　　　　　　　　　　课堂作业

图 16　　　　　　　　　课堂作业

图 17　　　　　　　课堂作业

第一章　色彩归纳的概念

色彩归纳写生强调装饰风格，色彩具有简约、夸张、平面、条理四大表现特征，它是一门研究和探讨以色彩来美化人们生活的理论与实践相结合的艺术学科，偏重于对物体观察中的理性认识，以概括、夸张等表现手法为主的新的绘画写生形式。它是以面对客观物象的写生行为为特征，以装饰造型为目的的一种新的色彩写生方法。其视觉效果出众，极大地推动了设计艺术的发展。

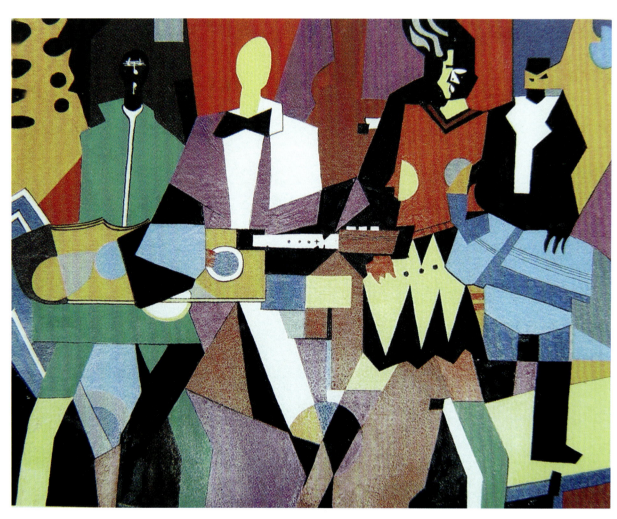

图18

课堂作业

第三节
什么是色彩归纳创作

色彩归纳创作在创作观念上相对自由，可以无限制地表现自己的主观意识和情感。色彩归纳创作是对主观色彩的理性研究，其最大的特征是对色彩的高度概括和夸张，将复杂的色彩变化通过概括、夸张、归纳后形成一种表现风格。此类作品颇为常见，其创意与视觉效果使人耳目一新。这种绘画风格，在许多现代绘画设计大师的作品中经常出现，如毕加索、布拉克、莱热、康定斯基、马蒂斯等大师的作品。西方广告及插图作品也广泛应用此手法，极具现代感。而色彩归纳造型是受限制的，虽能充分表现创作者自己的意图和主张，但其思想观念、情感个性在通过造型形式媒体的转换中，受到欣赏对象和环境条件的制约。因此，它强调的是色彩造型中的表现要素和装饰要素。纵观西方现代艺术，我们不难看出，这两大要素其实也是构成西方现代艺术的基本要素。

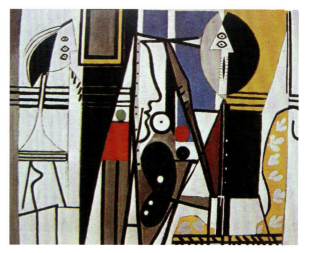

图19　　画家和他的模特儿　毕加索

图20　　马蒂斯作品

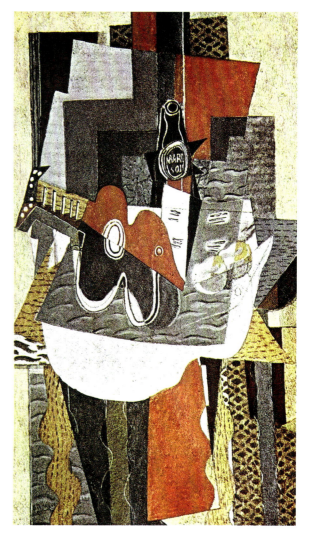

图21　　红·兰·吉他　布拉克

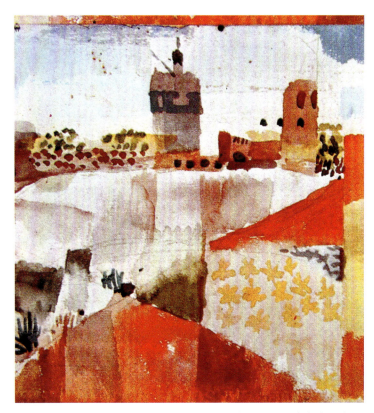

图22　　　　　　　　　　哈马迈特和清真寺　克利

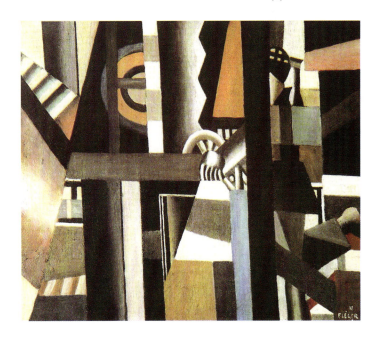

图23　莱热作品

● 思考与训练

1. 阐述色彩归纳的概念、色彩归纳写生与创作的特点及意义。
2. 搜集、查阅色彩归纳的相关教材与图书资料。
3. 自选教材中的色彩归纳范画静物作品进行临摹，尺寸大小为 A3，注意平面性特点。

第二章

色彩归纳的一般表现特征与表现方式

第一节
色彩归纳的一般表现特征

一、形态语言的简约性

简约性在艺术中包括形态结构语言简约和色彩结构语言简约。色彩的归纳能力其实就是色彩的简约能力,"归纳"体现在作品里就是艺术的简约过程。色彩归纳是在看似丰富而繁杂的表象下,以减法处理的方式,概括提炼、整理归类、剔除多余,从而使主题更突出,形象更典型,色彩更鲜明,画面更符合形式美法则,作品更具有艺术价值。在色彩归纳的写生

图24　　　　课堂作业

图25　　　　课堂作业

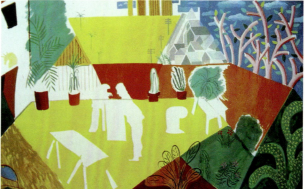

图26　　　　霍克尼作品

过程中，要提炼什么，要减去哪些，应做到心中有数，"舍"是为了"取"，简约单纯并不等于简单随意，而是画者想象和创造能力以及画面把控能力的体现。"以一当十"、"以少胜多"在艺术中更显得难能可贵。

二、形体结构的夸变性

所谓"夸变"是夸张与变形的缩写。夸张和变形是现代艺术与现代设计中常用的艺术表现手法，它是将自然形态有意识地打散并重新组合，使其符合人们的心理与视觉需要。夸张和变形表现手法的应用，是获取画面形式美感的重要因素。夸张得当能有效地强化主题，增强画面的艺术感染力，并使艺术个性能够更好地发挥，使艺术情感得以升华。一般的绘画色彩写生虽然也常常使用一些夸张的手法来强化画面的效果，但它们通常是以客观对象为主要依据，且在整体上多强调写实的表达。而色彩归纳则拥有更多的自由空间，在构图上可打破常规的焦点透视，在造型上可根据需要对原型进行夸张变形，在设色上可将对象作变色处理，亦可打破自然存在的空间关系，创造出全新的画面视觉效果。当然，手段并不等于目的，只有结合画面追求的特点需要，才能使这一手法变得有效，并具有一定意义，从而收到理想的效果。

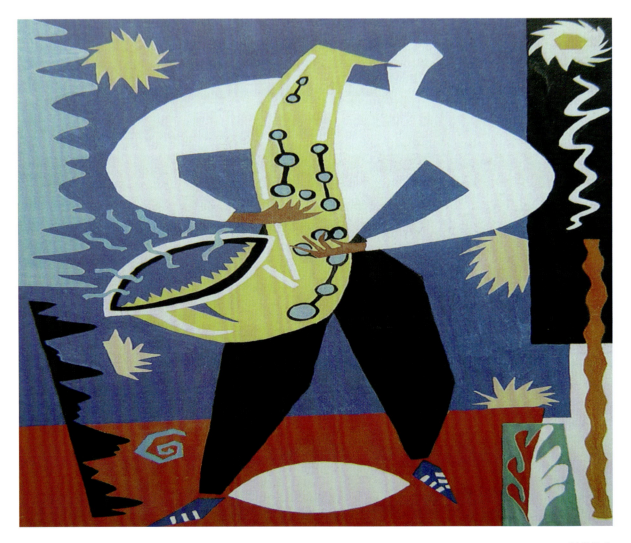

图27

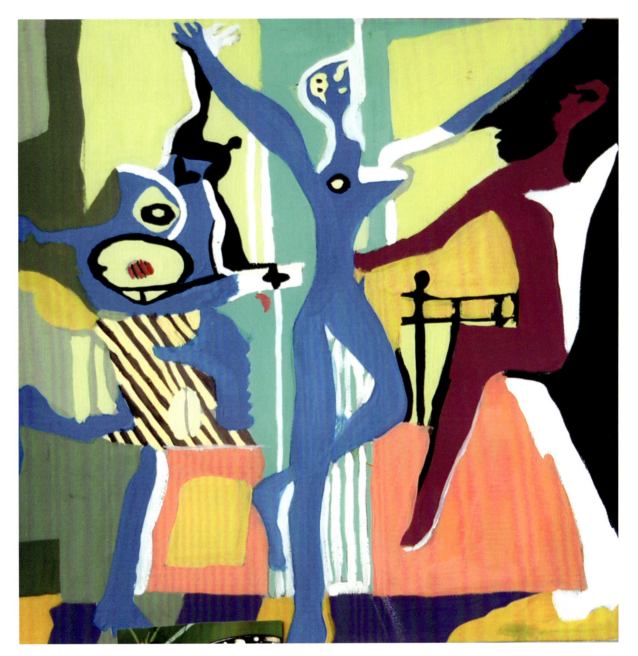

图28 课堂作业

第二章 色彩归纳的一般表现特征与表现方式

三、画面的秩序化、条理化

　　大自然极为丰富多彩，但常常也是杂乱无序的，室内静物写生，有视觉角度问题，而室外风景写生，其对象中也同样存在着许多非本质的偶然因素。色彩归纳写生的重要方法是根据画面需求，在把握对象本质不失自然真趣的前提下，通过对客观对象的概括、梳理，把自然中杂乱无序的东西归理成章，使画面秩序化、条理化。

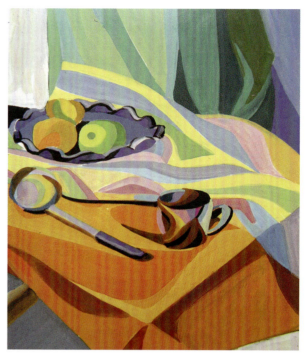

图 31　　　　　　　　　　　　　　课堂作业

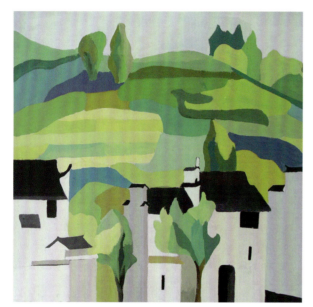

图 29　　　　　　　　　　　　　　课堂作业

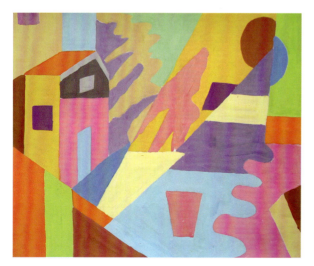

图 30　　　　　　　　　　　　　　课堂作业

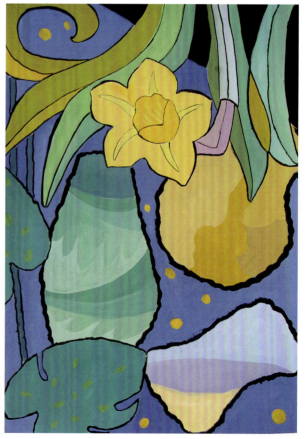

图 32　　　　　　　　　　　　　　课堂作业

四、空间结构的平面化

平面化倾向是现代艺术的一个重要特征。现代艺术所要研究的就是平面化在视觉空间中的作用、平面化对现代绘画和设计所构成的影响以及它们相互间的关系。色彩归纳作为现代绘画和设计的一部分，也把平面化当成它所研究的一个重要内容。色彩归纳是把一般绘画色彩所表现的三度空间转化为二度空间，即将客观的立体空间形态转化为人为的平面化主观空间形态。平面化是色彩归纳的主要表现特征之一，它朴实舒展的造型特征与单纯多变的装饰美感形成了全新的视觉形态语境。色彩归纳要求画者在观察方法、思维方式与表现形式上与一般的写实绘画有截然不同的造型理念。进行色彩归纳的学习，首先必须转变观念，建立起新的观察和思维方法，摆脱客观写实的惯性思维，转入到对平面性色彩的感悟和方法的学习之中。其次多运用发散性思维，充分发挥自我想象力和创造力，自觉地以多种方法来探索画面的各种可能因素，从而形成艺术的个性化和风格的多样化。

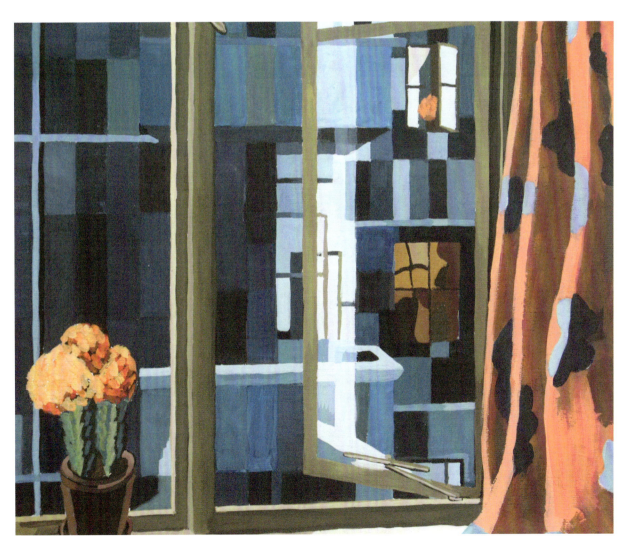

图33

课堂作业

图34　　　　　　　　　　　　　　　课堂作业

图35　　　　　　　　　　　　　　　课堂作业

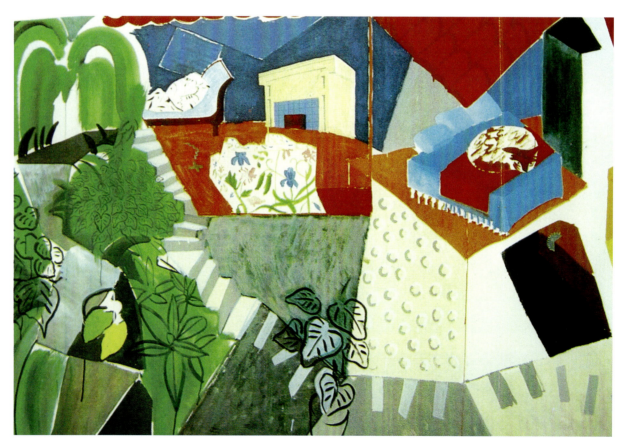

图36　　　　　　　　　　　　　　　霍克尼作品

第二节
色彩归纳的一般表现方式

一、写生性色彩归纳

（一）客观性色彩归纳写生

客观性色彩归纳写生是自然色彩写生与主观色彩设计之间的桥梁，主要研究客观自然色彩规律，建立起对色彩基本要素的感性认识。其表现特征有三：一是将三维的客观物象在平面上表现出三维的真实感；二是对于丰富的色彩关系、微妙的色彩变化以及明暗关系作减法处理；三是在特定的环境中把握客观物象的整体色调。

在观察方法上客观性色彩归纳写生仍然采用焦点透视的方法来构图，但同时减弱透视空间及光影变化，并对复杂的物体作平面化处理；在造型手法上客观性色彩归纳写生基本上忠实于自然物象，在此基础上通过适当的剪裁、取舍，使之产生一种单纯、整体的效果；在色彩提炼方面，客观性色彩归纳写生对客观物象进行色彩归纳、概括和提炼。

自然写实性色彩写生是依据色与光的科学理论来反映色彩的表面特征，追求真实的色彩。客观性色彩归纳写生则是对变化无穷的色彩进行理性的分析、归纳、分类，即把相近或相似的几种色彩归纳成一类，概括为一种色彩，其中包括色相、明度和纯度三个色彩要素的归纳与整理。这样就可以把复杂多样的自然色彩归纳概括成少量的代表色（代表色即是物体色的概括性本质与整体特征）。概括和提炼并不意味着可以随意添加色彩，或是不求准确表现，只是因为我们的眼睛捕捉了具有决定性的色彩关系，从而削弱了其他次要的色彩因素。

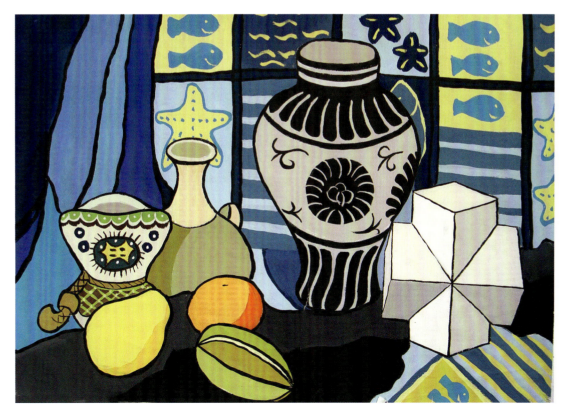

图37　　　　　　　　　　　　　　　　　　　　　课堂作业

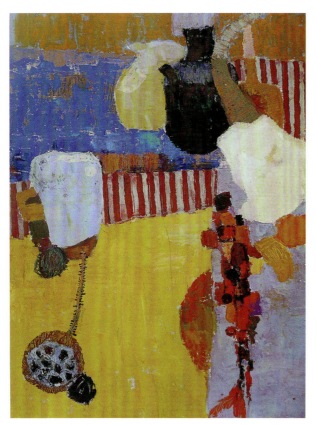

图38 课堂作业（中国美术学院）

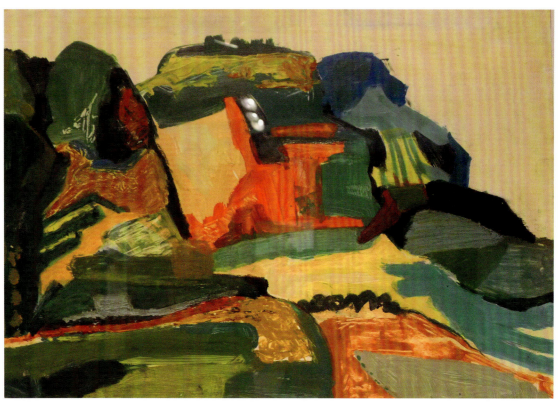

图39　　　　　　　　　　　　　　　　　　　　　　　　　　　　课堂作业

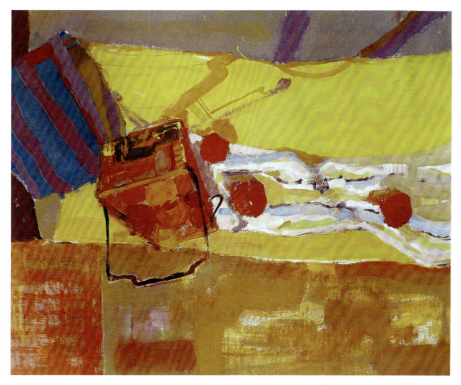

图40　　　　　　　　　　　　　　课堂作业（中国美术学院）

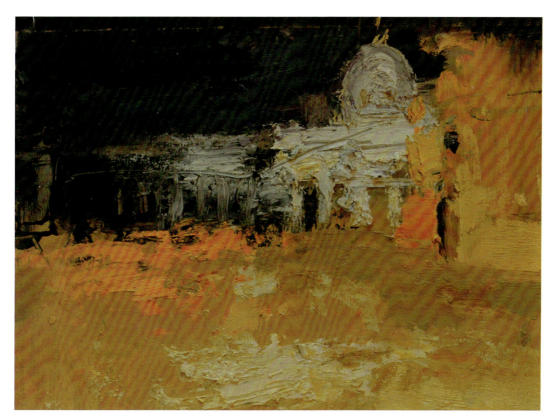

图41　　　　　　　　　　　　　　客山教堂　张永

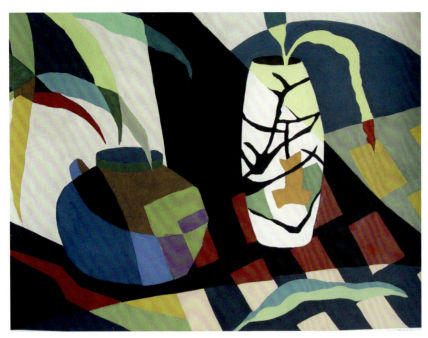

图42　课堂作业

（二）主观性色彩归纳写生

主观性色彩归纳写生是色彩归纳写生训练的重点，它在观察方法、思维方式以及表现方法上有着质的变化。与客观性归纳写生比较而言，主观性色彩归纳写生具有较强的主动性，其最大的特征是画面的完全平面化。这一阶段客观对象只是参照，仅仅是表现的一个要素，画者必须在此基础上加以改造，从色彩对比与和谐原则出发，进行色彩关系的搭配与尝试。主观性色彩归纳写生，需要改变常规的观察方法，进一步弱化物象的体积感与自然色，集中强调和表现主观的形与色的变化，在变化中去感受形与色的和谐统一，从而在思维模式和表达方式上进一步向设计色彩转化。

主观性色彩归纳写生在构图上要变自然秩序为人为秩序，将三维的透视空间转化为二维的平面空间。这一方式的改变，首先要从观察方法上入手。

在观察对象时，可舍去焦点透视而采用散点透视或任意透视的方法，以更好地追求画面的形式美；在造型方面，可采取对客观物象一律平视的方法，淡化物体之间的前后、虚实关系，使物体处于一个视平面上。在单个形体塑造中，必须将三维的立体形象转化为平面的二维空间形象，同时在画面中对所有平面化的形象进行布置，根据画面平衡美与节奏美的需要安排画面。主观性色彩归纳写生中的色彩配置，要反客为主，不能受制于物体的固有色、光源色及环境色，要在客观对象色彩特征的基础上进行主观色彩配置，从画面色彩对比与调和的角度对色彩进行色相、明度、纯度方面的调整。主观色彩归纳是将"和谐"作为衡量画面表现效果的重要原则，但"和谐"并不是色彩的雷同，而是通过调整色彩明度、纯度等属性，使色彩在对比中找到相同性质的代表色，从而实现画面和谐的效果。

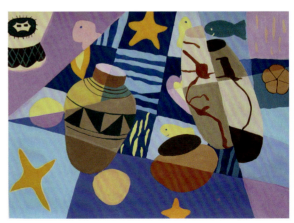

图43　　　　　　　　　　课堂作业

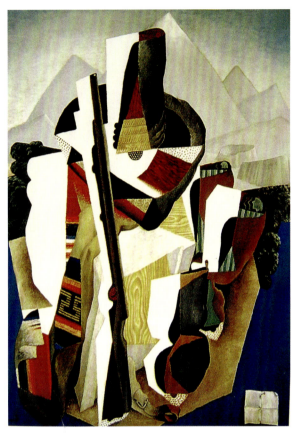

图44 现代绘画 佚名

二、创作性色彩归纳

创作性色彩归纳是在主观性色彩归纳写生的基础上，对装饰色彩造型的丰富性和规律性作进一步的研究和探索；是面对真实的物象进行的观察、改造与提炼；是创造与表现新形式的过程；是对视觉语言美的再创造。创作性色彩归纳的形式实质上是根据自然物象的特点，结合自己的想象所进行的色彩重组。然而这种重组形式较之写生性归纳更自由，更有创造性

图45
我 任亚地

图46　　　　　　　　　　　课堂作业

图47　　　　　　　　　　　佚名作品

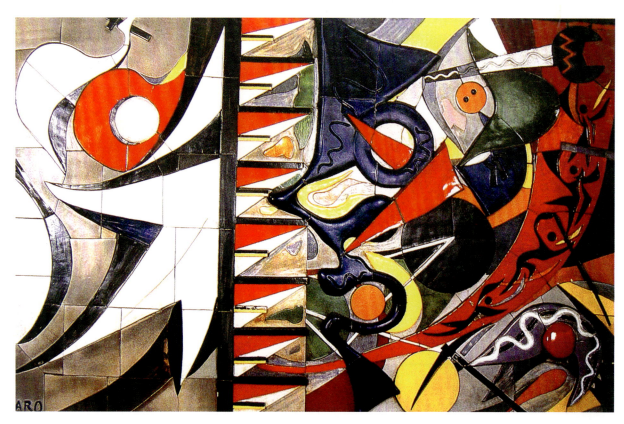

图48　　　　　　　　　　　日之壁　冈本太郎

与表现力。色彩重组的意义是将新鲜的色彩元素注入到新的结构体、新的环境中，使之产生新的生命。这里讲的重组一般来说可分为三种形式：

（一）解构性的重组

我们讲的"解构"着重指的是色彩的物质性解构，或者说是对自然色彩的形态解构。它是通过打散形态表层并深入内部以寻求事物本质的一种思维方式。因而，它不仅要打破传统的思维模式，更重要的在于它对物质形态结构的主观变异，而这种主观变异的关键在于对自然形态的抽象化以及平面构成的处理。

（二）意象性的重组

对自然形态写意性的表现方式与色彩多样的表现性，是意象色彩的两大特点。意象色彩的归纳在于它将自然形态下纷繁的色彩予以秩序化，并赋予其生命和情感，凭借丰富的色韵显示其色彩的抒情性。色彩的意象是色彩风格的重组。重组后的色彩和色彩关系可能与原物很接近，也可能有所出入，但始终保持其原色彩的意境、情趣。这个方法较上述方法有一定的难度，它需要画者拥有对色彩的深刻感受与

图49　　　　　　　　　　　　　　　　　　　　　　　　　有鹦鹉灯的静物　德洛奈

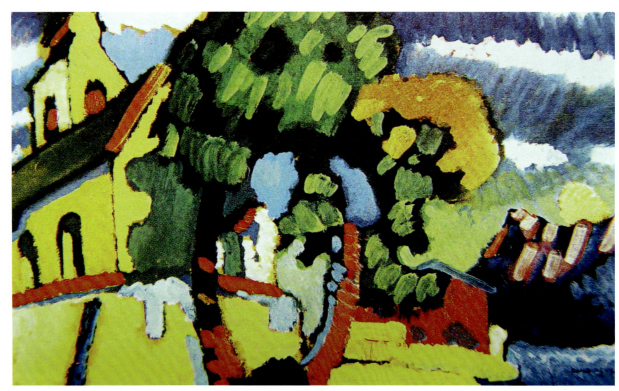

图50　　　　　　　　　　　　　　　　　　　　　　康定斯基作品

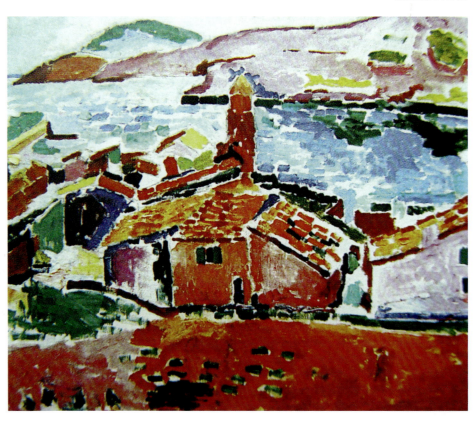

图51　　　　　　　　　　　　　　　　　　　　　　风景　马蒂斯

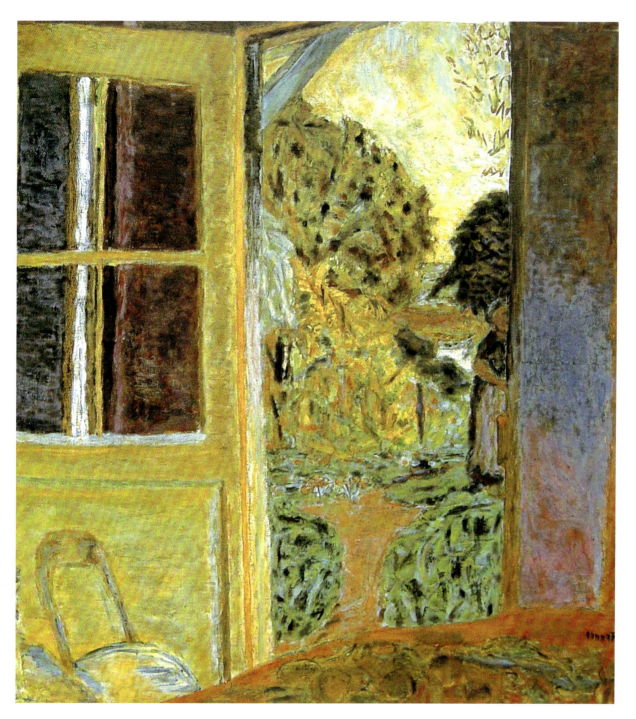

图52　　　　　　　　　　　　　　　　　　　　　　　　　　花园　博纳尔

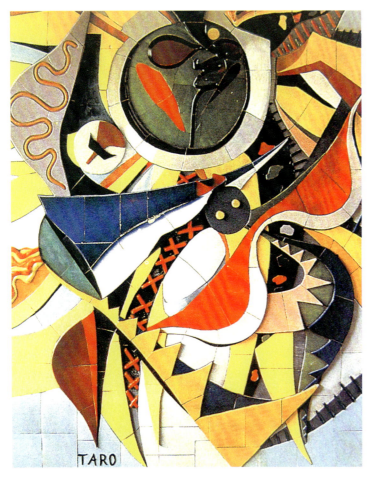

图53　　　　　　　　　　　　　　　月之壁　冈本太郎

图54　　　　　　　　　　　　　　　　　　佚名作品

理解以及对艺术表现较强的感悟能力。

（三）抽象性的重组

抽象性就是从自然形态中提炼出具有共同的、本质属性的一种艺术形式。这个概念至少说明了两个问题：一是抽象艺术来源于自然；二是抽象艺术反映了事物的本质。抽象艺术的表现形式在教学实验中的确立，彻底改变了我们传统的思维模式和教学理念，它是通过抽象过程在画面中进行的重新组织，将色彩对象完全采集下来，抽象出几种典型的、有代表性的色彩，按照或不按照原色彩关系的比例构成新画面。

色彩重组的过程就是再创造的过程。面对同一个素材，由于个人修养不同，创意不同，表现技巧不同，所呈现的面貌也各不相同。色彩重组的创作过程是一把打开色彩艺术新领域的钥匙，它教会我们如何发现自然美、创造形式美以及表现艺术美。

图55 课堂作业

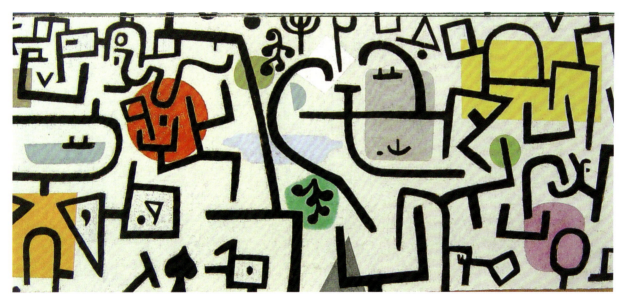

图56　　　　　　　　　　　　　　　　　　　　　　　　　　无题　克利

● 思考与训练

1. 复述色彩归纳的简约性、夸变性、条理化与平面化的四大表现特征。
2. 复述写实性色彩归纳与创作性色彩归纳的几种方法与形式。
3. 选择客观性归纳写生作品临摹两幅，主观性归纳写生作品临摹两幅。尺寸大小为 A3。
4. 选择解构性重组、意象性重组、抽象性重组作品临摹各一幅。尺寸大小为 A3。

第三章

色彩归纳写生的方法与步骤

第一节

静物色彩归纳写生的方法与步骤

静物是色彩归纳写生训练的重点课题，它可使学生有充分的时间去观察和表现对象，根据自己对物象的感受去寻找适当的表现形式。由于静物写生在选择所描绘的对象上有很大的自由度，描绘和表现的对象十分丰富，因而有助于学生根据作业要求随意选择。面对同一组静物，每个人的感受和表现都会呈现出不同的审美倾向，大家在一起作画，能彼此互相启发，取长补短，开拓思维，增强艺术探索的积极性。

一、客观性静物色彩归纳写生步骤（指导老师：朱旗）

（一）构图与构形

客观性静物归纳写生在构图时，原则上仍可将客观对象按自然顺序以焦点透视的方式构成画面，并在面对客观物象时排除光的干扰，

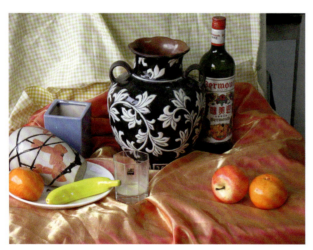

图57　　　　　　　　　　　实景照片

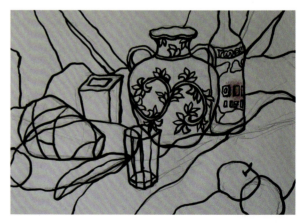

图58　　　　　　　　步骤一（构图与构形）

不求光影变化，弱化透视空间，抛弃客观对象立体空间感和远近虚实感的描绘，将复杂的立体形态作平面化处理。

在构形时，不求过分的变形或变象，而是首先解决如何把立体化形态转变为平面化形态，舍弃素描的三大面、五大调，简化不必要的繁琐细节，再根据对象作规范化的造型处理，把无序的形变成有序的形，强化静物造型特征并作适当的装饰化。为了保证作业的视觉效果和艺术质量，在设色前，线描稿一定要画得详尽细致，做到胸有成竹，为接下来设色和描绘形体奠定良好的基础。

（二）设色

在设色上不求单个物体自身的明暗层次变化，舍弃物象在亮部、暗部、中间部、反光部以及高光部等素描调子上的变化，而是予以充

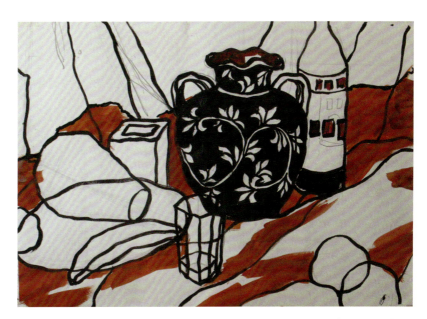

图59　　　　　　　　　　　　　　　　步骤二（设色1）

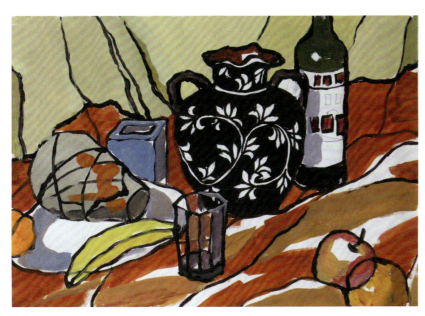

图60　　　　　　　　　　　　　　　　步骤三（设色2）

分的概括和提炼。将条件色的客观因素（如光源色、环境色等）仅根据某些特定需要作为相应的参照对象，以固有色为主要依据，以大面积平涂为主要手法，通过色相、明度、纯度和面积等各种对比因素来表现物象。把单个物体上丰富的色彩层次作整色处理，在画面上强调色块与色块之间的对比关系，不要把色块之间的明度关系处理得过于接近，要使每一块色块都有其作用和效果。

（三）深入调整

在静物色彩归纳写生的最后调整阶段，要整体审视画面，检查色块与色块之间的各种关系是否协调，是否富有变化，作业制作是否精良。根据画面视觉效果需要，可作一些带有装饰意味的强化处理和调整，使得画面更加明快强烈而富有装饰美感。

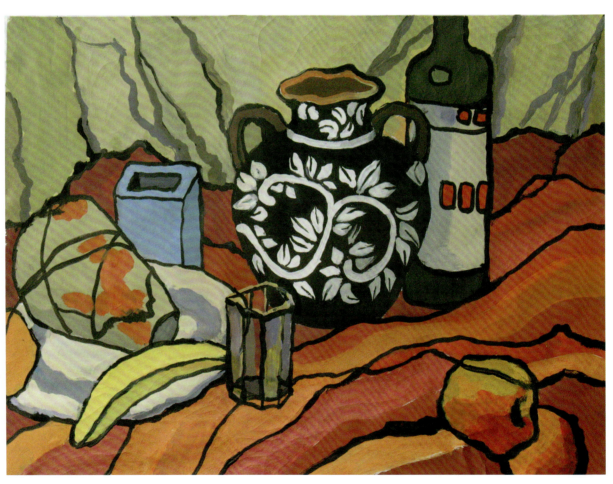

图61　　　　　　　　　　　　　　　　　　　　　　　　　　步骤四（深入调整）

二、主观性静物色彩归纳写生步骤（指导老师：王贤培）

（一）构图与构形

主观性静物色彩归纳写生在构图上可运用散点透视、多点透视观察物象。与客观性色彩归纳写生相比较，绘者具有更大的主动性和自由，它最大的特点是以比较纯粹的二度空间（平面化）观念来观察和表现物体对象。因此，它在构图上首先要求观察方式变三度空间为二度空间，变一般意义上的焦点透视为可上可下、可左可右、可前可后的移动视点，通过多视角对物象进行观察和审视，有选择、有取舍地描绘。同一组静物，在每个人的画面上呈现出来的空间、情节以及时空的安排却是各不相同的。

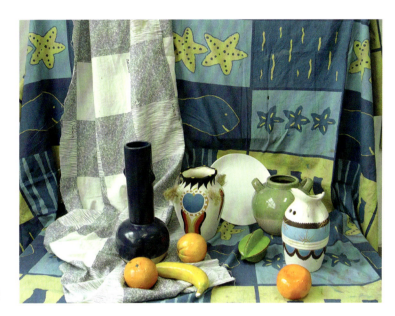

图62 实景照片

图63　　　　　　　　　　　步骤一（构图与构形）

主观性静物色彩归纳写生不求自然形态表现的完整性，而是关注画面自身的整体构成和形式语汇的有机统一。

主观性静物色彩归纳写生在造型上多采用平视的方法，弱化物体之间的前后、虚实、体积、层次和空间关系，将原先立体的物体像花草标本一样压缩为二度的平面空间。由于主观性静物色彩归纳写生在构图上强调散点透视和平面化，如果在造型上不对客观物体进行处理和变化，就容易让人产生一种不合理、不协调、不舒展、缺乏美感的视觉效应。因此，绘者在进行主观性色彩归纳写生的造型过程中应时时不忘"主观"二字，除了要展现出物体对象最具视觉效应的特征以外，还要使用对位、移位、透叠、共用以及切割等夸张变形的手法，对物体进行有感而发的再创造，从而使形象更突出，主题更鲜明，画面更具有个性特点和装饰美感。在上色之前，对构图和造型的设计、安排仍应做仔细的研究和推敲，务必画出严谨细致的线描图稿。只有认真对待并用心做好前期工作，才能为以后有效地完成形体和设色打下良好的基础。

（二）设色

构图、构形完成后接下来就是铺设色彩大

图64　　　　　　　　　　　　　步骤二（设色1）

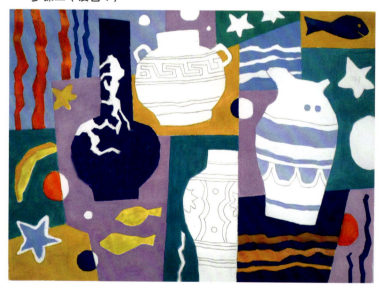

图65　　　　　　　　　　　　　步骤三（设色2）

关系。与客观性静物归纳色彩写生一样，主观性静物归纳写生设色方法也是色彩平涂，通过块与块、线与线之间的分割形成大小不等的面积，以色相、明度、纯度等各种因素的对比来获得独特的二维画面效果。主观性色彩归纳写生，不是对客观物象上的固有色、环境色、条件色作简单的模仿，而是根据绘者对客观对象色彩的主观感受和艺术追求作相应的处理，同时根据画面需要进行限色、换色或强化某种色彩倾向。在画面色彩的对比中，可运用色彩对比法则诸如调和、均衡、节韵、统调、点缀等作画面色彩处理。在色彩配置过程中不应只关注局部的色彩，要注意画面的整体色调感和色彩间的呼应关系。

（三）调整

为了获得较好的画面色彩效果，作业最后的调整至关重要，有时原本色彩效果不是很理想，但最后通过一些关键色块的调整修改，画面顿时起死回生。在调整阶段，要从色彩的明度、纯度以及补色对比中发现问题，做到画面既有对比又相互协调，这样才会有丰富变化、和谐统一的画面效果。

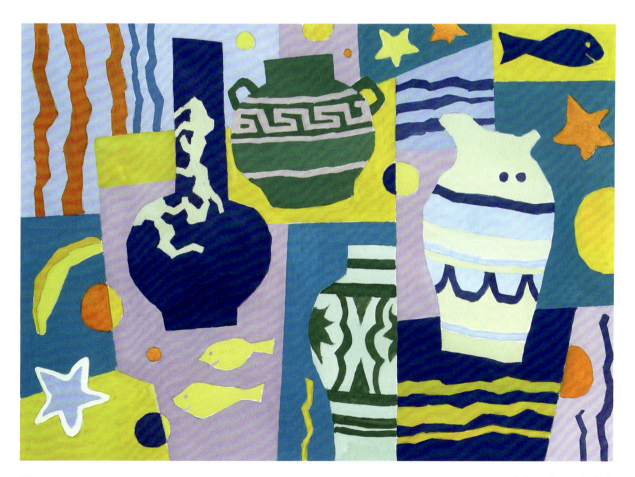

图66

步骤四（深入调整）

静物实景与写生作业对照图例

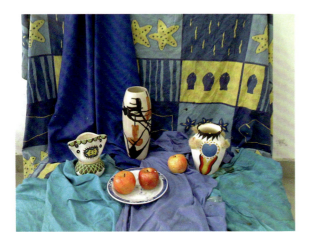

图67　　　　　　　　　　　　实景照片

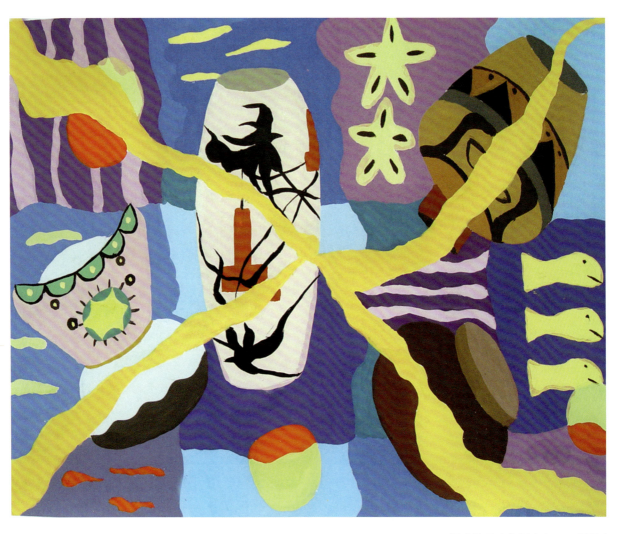

图68　　　　　　　　　　　　课堂作业（指导老师：王贤培）

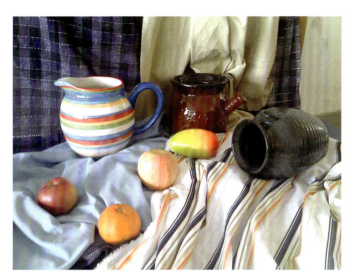

图 69　　　　　　　　　　　实景照片

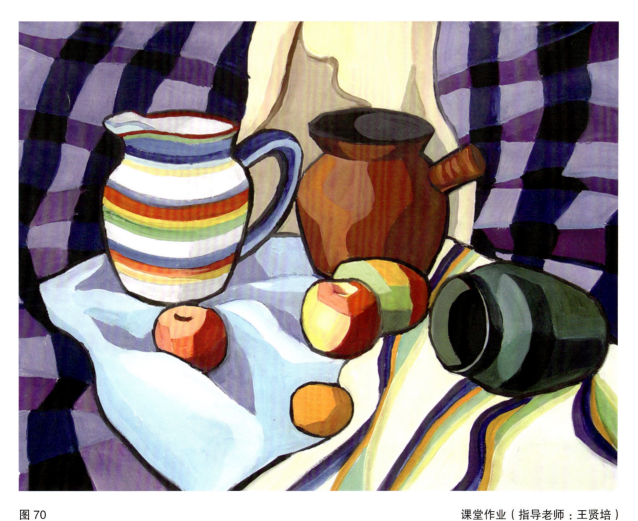

图 70　　　　　　　　　　　课堂作业（指导老师：王贤培）

图71　　　　　　　　　　　　实景照片

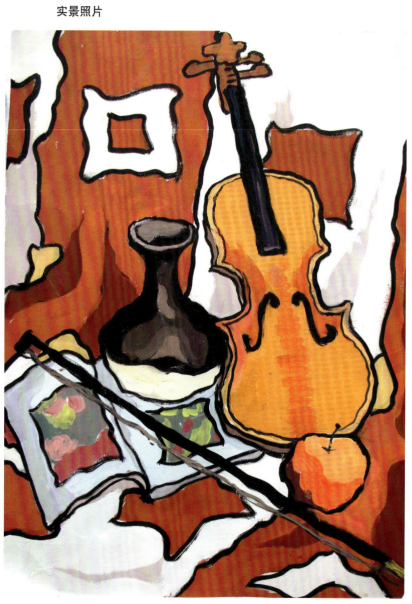

图72　　　　　　　　　　　　课堂作业（指导老师：朱旗）

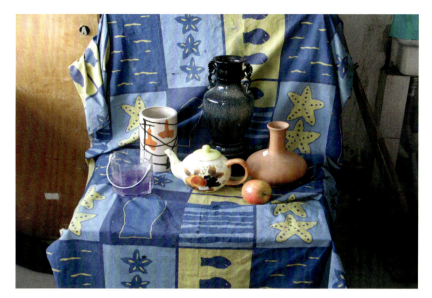

图73　　　　　　　　　　　　　　　　　　　实景照片

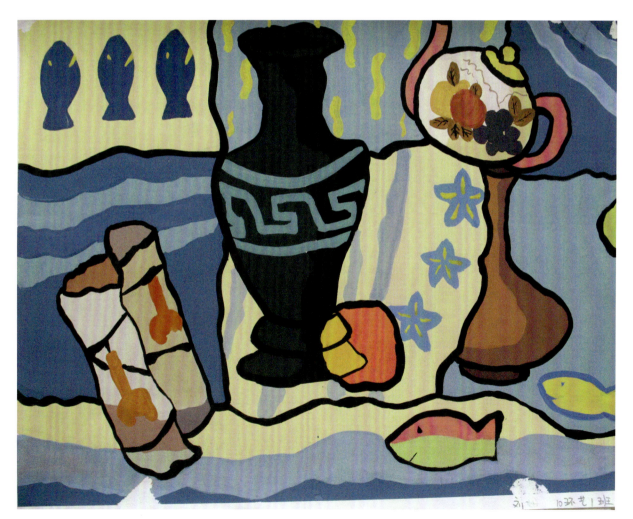

图74　　　　　　　　　　　　　　　　课堂作业（指导老师：朱旗）

静物色彩归纳写生作业图例

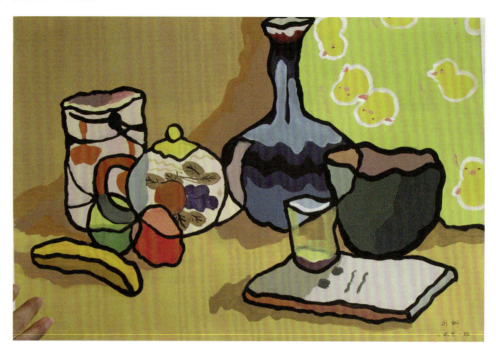

图75　　　　　　　　　　　　　　　　　　　　课堂作业（指导老师：朱旗）

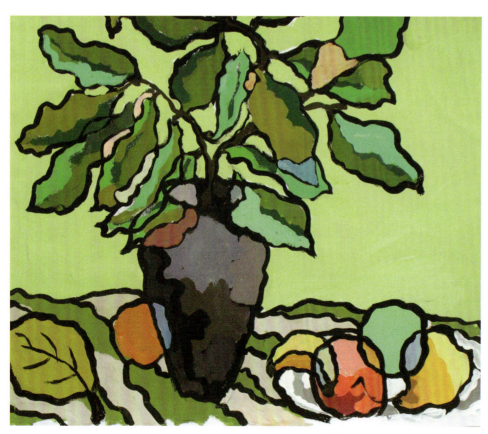

图76　　　　　　　　　　　　　　　　　　　　课堂作业（指导老师：朱旗）

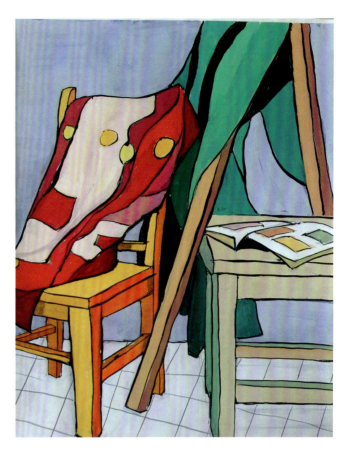

图77　　　　课堂作业
（指导老师：朱旗）

第三章　色彩归纳写生的方法与步骤

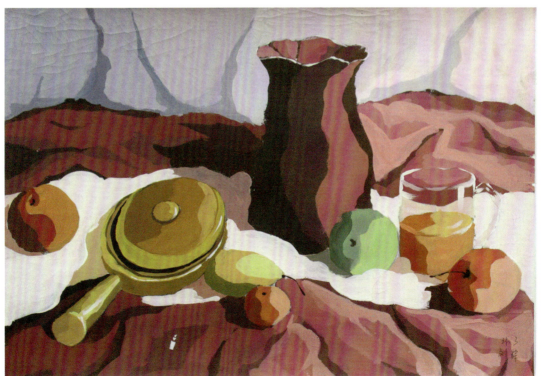

图78　　　　　　　　　　　　　　　　课堂作业（指导老师：朱旗）

现代艺术设计
基础教程

39

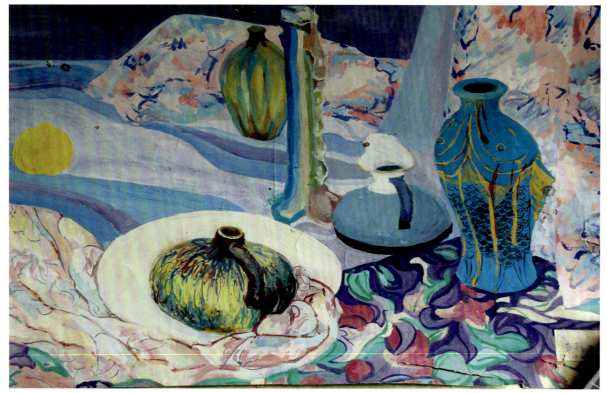

图79　　　　　　　　　　　　　　　　　　　　课堂作业（南京艺术学院）

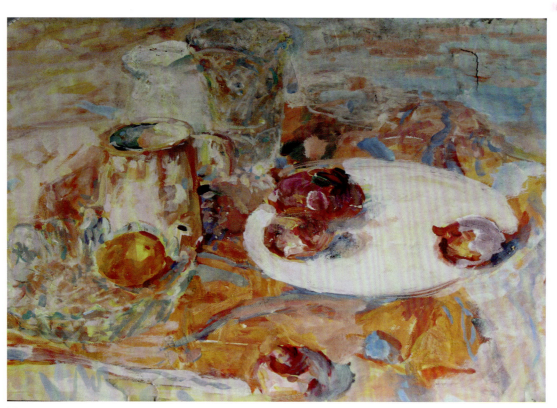

图80　　　　　　　　　　　　　　　　　　　　课堂作业（南京艺术学院）

图 81　课堂作业（重庆师范学院）

第三章　色彩归纳写生的方法与步骤

图 82　　　　　　　　　　　　　　　　　　　　课堂作业（重庆师范学院）

图 83　　　　　　　　　　　　　　　　　　　　　课堂作业（北京服装学院）

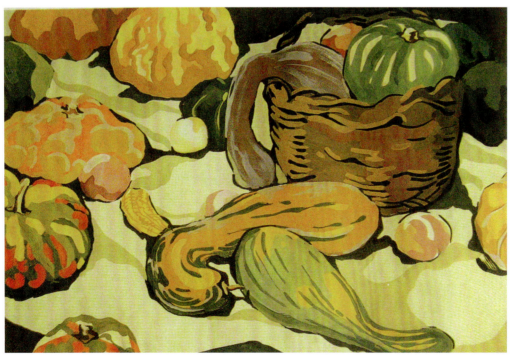

图 84　　　　　　　　　　　　　　　　　　　　　课堂作业（北京服装学院）

图 85 课堂作业（中国美术学院）

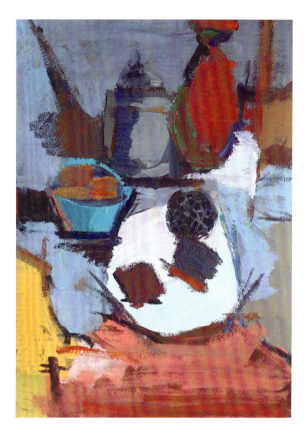

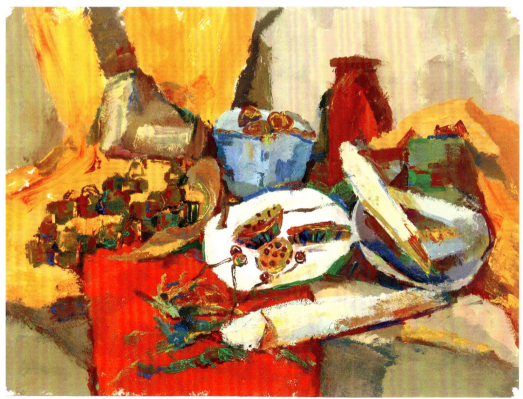

图 86　　　　　　　　　　　　　　　　　　　　课堂作业（中国美术学院）

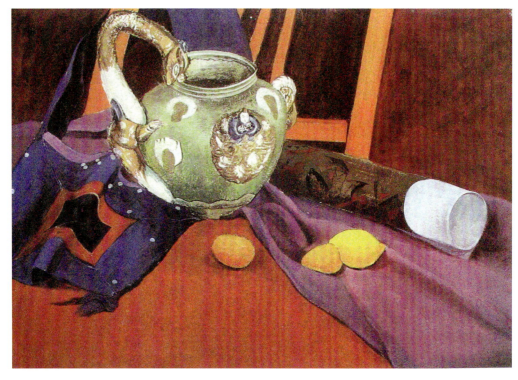

图87　　　　　　　　　　　　　　　　　　　　　　　　　课堂作业（鲁迅美术学院）

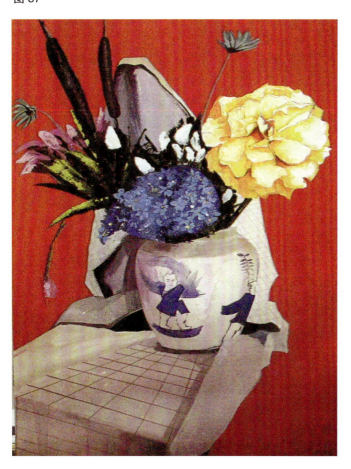

图87　课堂作业（鲁迅美术学院）

第二节
风景色彩归纳写生的方法与步骤

一、客观性风景色彩归纳写生步骤（指导教师：朱旗）

（一）构图与构形

描绘自然，首先要感受大自然。在描绘前要整体观察一番，捕捉大自然中有意味的景色，学会借景抒情，并确定风景色彩的总体色调以及归纳与表现手法，比如平涂、笔触或块面等。

在选景上，一般先考虑构成近景、中景、远景的画面，这样易于归纳层次，视觉中心往往置于中景的位置。在内容上，学会去寻觅和表现以建筑为主的名胜风景、以湖泊山景为主的人文风景写生，去体验一种超乎寻常的美感。构形时要注意画面的构成，确定画面的取舍，体现画面形体的平面性与简约性。在构形时，不过分地变形或变象，而是解决如何把立体化形态变为平面化形态，舍弃素描的三大面、五大调，简化不必要的繁琐细节。根据对象作规范化的造型处理，把无序的形变成有序的形，强化静物造型的特征，并作适当的装饰。注重画面的均衡、节奏、疏密以及黑白灰大关系。

画面结构的完整是风景画美感产生的前提。要达到画面的生动感，整体结构框架和主要形式是至关重要的。

（二）设色

抓住色彩感觉画出大关系。注意色彩的提炼、限色，确定色调明暗的对比以及形状、面积的对比。

在表现风景的色彩中，要突出画面主体。主体部分的色彩对比要强烈，画面色调与色彩构成要体现平面的装饰性，同时注意纯度对比、冷暖对比。一般是先画远景层次的天空和山水，其次是画远景自然景物的大色块，再次是画中景部分物体的色彩大关系，最后调整近景的物体色彩。做到层次分明，表现手法变化而统一，基本是从上到下、从左到右地循序渐进。注意

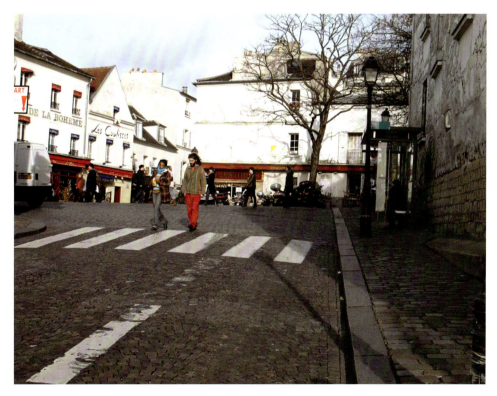

图88 实景照片

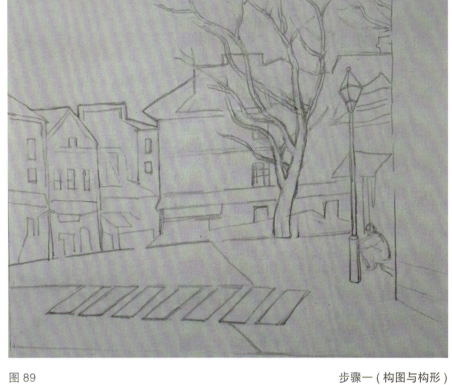

图89　　　　　　　　　　　　　　　　　　　　　　　　　步骤一（构图与构形）

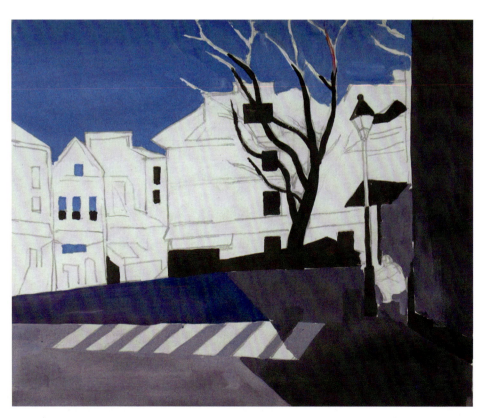

图90　　　　　　　　　　　　　　　　　　　　　　　　　步骤二（设色1）

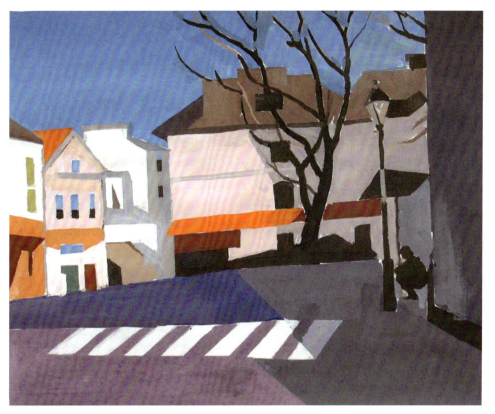

图91　　　　　　　　　　　　　　　　　　　步骤二（设色2）

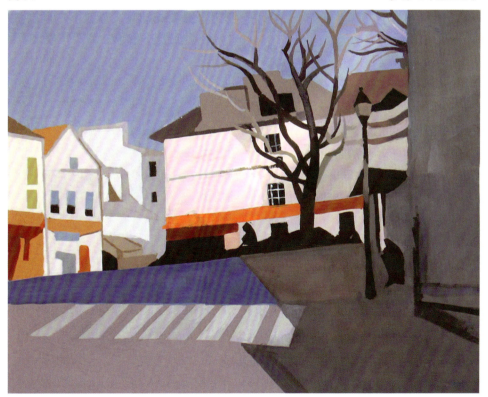

图92　　　　　　　　　　　　　　　　　　　步骤三（深入调整）

色彩的大层次、大关系，只求简化，不求繁多；只求平面，不求虚实。色彩要夸张，色相要肯定，不要照搬自然。

（三）深入调整

经过深入刻画，画面的细节越来越丰富，有时会出现主次不明、层次不清、画面杂乱、色彩不和谐等问题，需要及时调整大的关系，简化层次，强调整体色彩与明暗对比，去除不必要的细节，修改不协调的色彩，使画面色调达到统一和谐，从而体现出画面色彩的形式美。

二、主观性风景色彩归纳写生步骤（指导教师：朱旗）

（一）构图与构形

主观性色彩归纳写生的画面构成元素同样源于自然，要根据客观自然确定主观风景色彩归纳的总体色调与表现手法。

在构图中要注意点、线、面所组成的画面结构，注重形体的抽象化，色彩的大色块构成。主题元素往往置于画面的视觉中心。在内容上，可有意识地去捕捉那些有意味的形象，如一片天空、一间小屋、一条小径、一个草垛、一缕炊烟等，同时组织画面的色块构成，确定画面造型及色调，体现画面形体的变形、夸张与简约。在最初起稿时，初学者可用铅笔画出淡淡的轮廓线。在构形时，要注意变形或变象，同时解决如何把立体化形态转变为平面化形态的问题，舍弃焦点透视与素描的三大面、五大调，简化不必要的繁琐细节。根据对象作造型处理，把无序的形变成有序的形，强化静物造型的特征，使画面具有一定的形式感。

（二）设色

迅速地画出画面的整体色彩感觉。注意色彩提炼与限色表现，确定风景色彩画面色调与色彩构成，画面要体现出强烈的装饰性。同时注意纯度、冷暖、明暗、形状、面积的对比，注意突出画面主体。画面中没有透视的远近关系，只有色彩所表现出的前进与后退，设色时可先深入刻画主体色彩的冷暖关系，后画背景与前景的物体色彩变化，基本是从上到下、从左到右地循序渐进。着眼于色彩的大层次、大关系，只求简化，不求繁多；只求平面，不求立体、虚实。色彩要夸张抽象、唯美，色相要肯定，不要照搬自然。主体的色彩对比要突出强烈，非主体部分的色彩明度与饱和度要降低，画面整体色彩要体现出冷暖变化。

（三）深入调整

经过深入刻画，画面的细节越来越丰富，有时会出现主次不明、层次不清、画面杂乱、色彩不和谐等问题，需要及时调整大的关系，简化层次，强调整体色彩与明暗对比，去除不必要的细节，修改不协调的色彩，使画面色调达到统一和谐，从而体现出画面色彩的形式美。

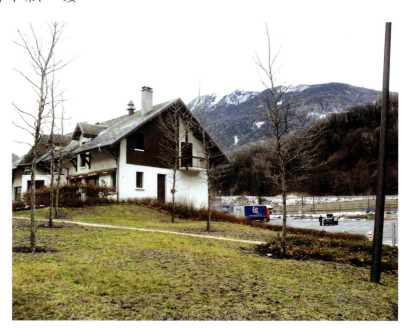

图93　　　　　　　　　　　　实景照片

图 94　　　　　　　　　　　　　　　　　　　　步骤一（构图与构形）

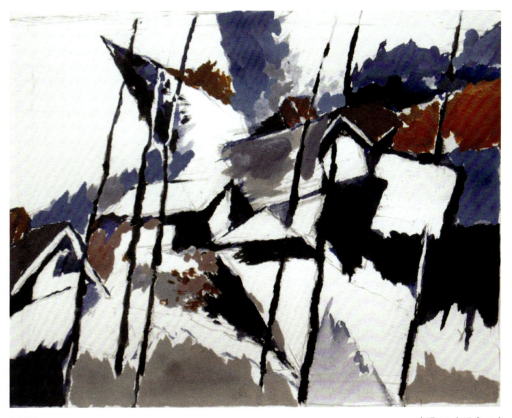

图 95　　　　　　　　　　　　　　　　　　　　步骤二（设色1）

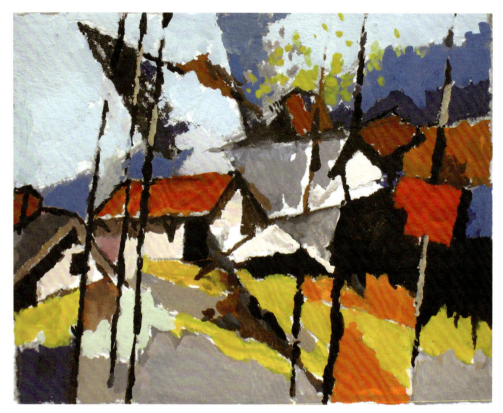

图96　　　　　　　　　　　　　　　　　　　　　步骤二（设色2）

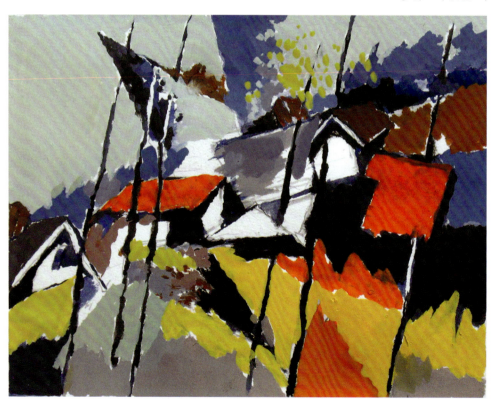

图97　　　　　　　　　　　　　　　　　　　　　步骤三（深入调整）

风景归纳课堂作业参考图例

图98　实景照片

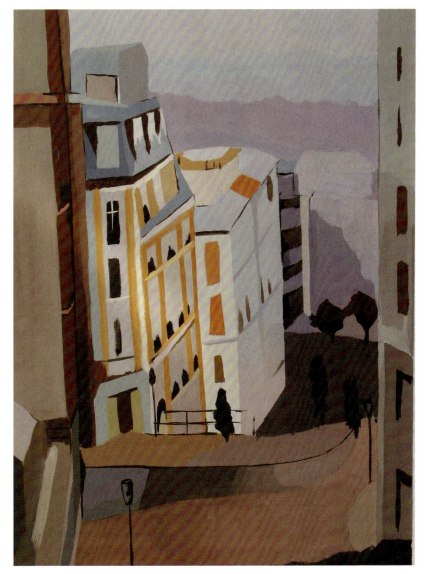

图99　课堂作业

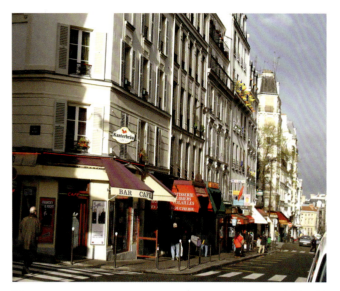

图 100　　　　　　　　　　　　　　　　　实景照片

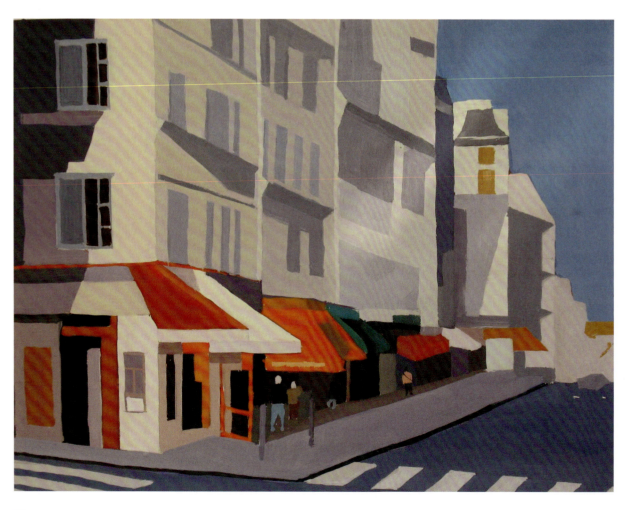

图 101　　　　　　　　　　　　　　　　　课堂作业

图 102　　　　　实景照片

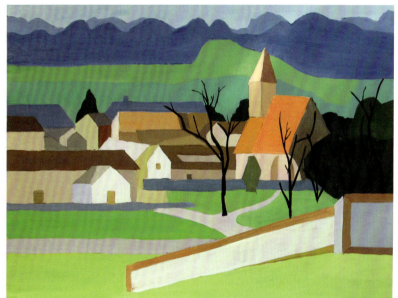

图 103　　　　　　　　　　　　　　　　　　　课堂作业

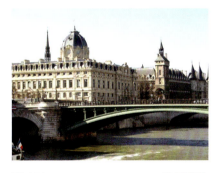

图 104　　　　　实景照片

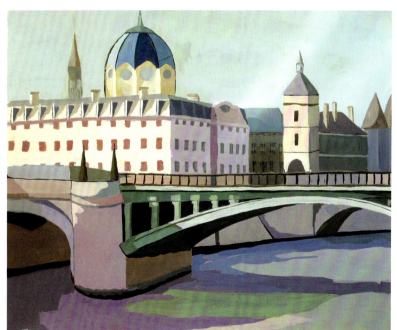

图 105　课堂作业

色彩归纳教程 第 2 版

图 106　　　　　　实景照片

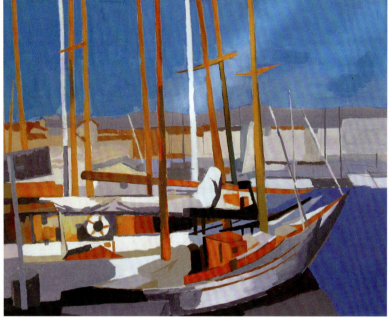

图 107　　　　　　课堂作业

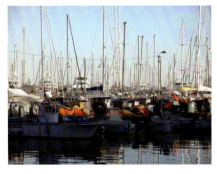

图 108　　　　　　实景照片

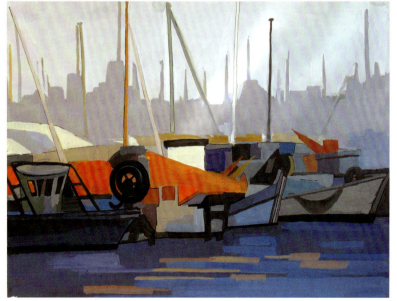

图 109　　　　　　课堂作业

图110　　　　　　　　　实景照片

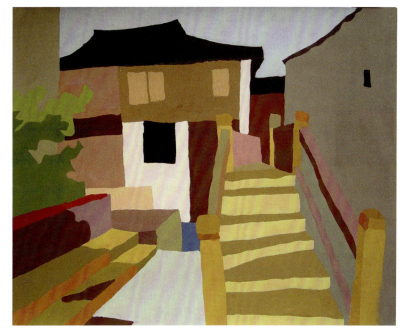

图111　　　　　　　　　　　　　　　　　　　　　　　课堂作业

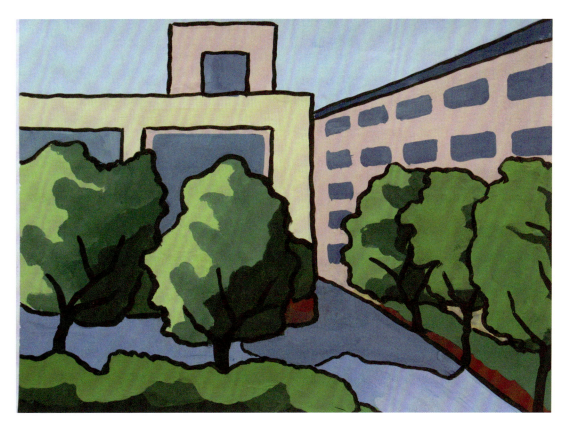

图112　　　　　　　　　　　　　　　　　　　　　　　课堂作业

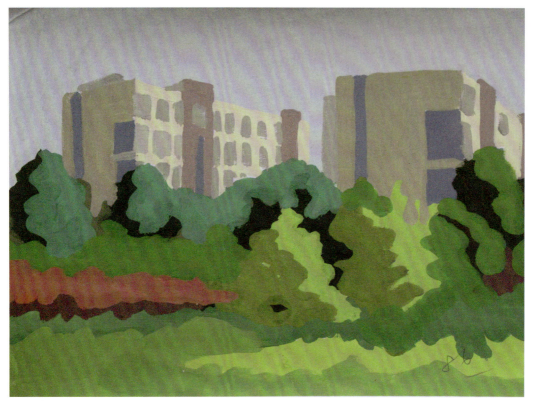

图 113　　　　　　　　　　　　　　　　　　　　　　　课堂作业

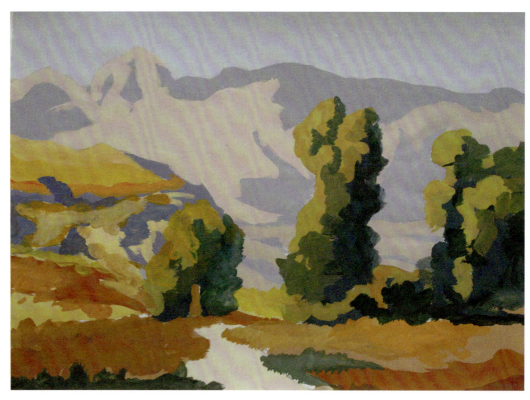

图 114　　　　　　　　　　　　　　　　　　　　　　　课堂作业

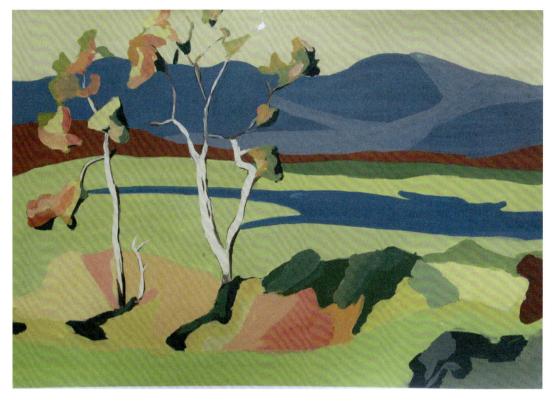

图 115　　　　　　　　　　　　　　　　　课堂作业

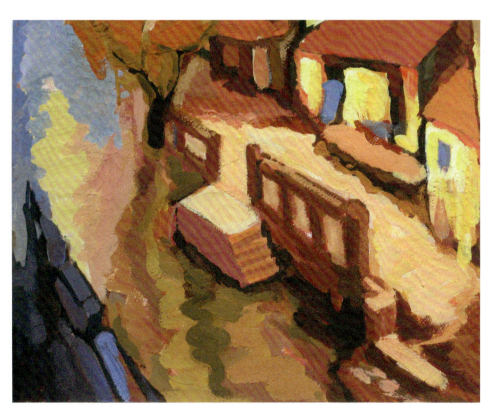

图 116　　　　　　　　　　　　　　　　　课堂作业

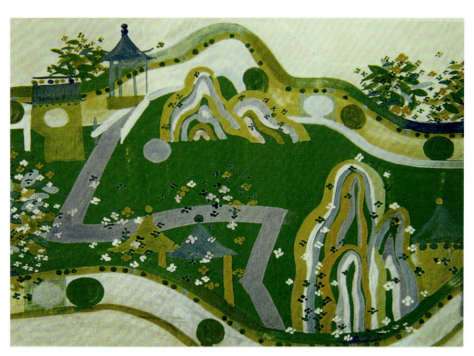

图 117　　　　　　　　　　　　　园林　曹方

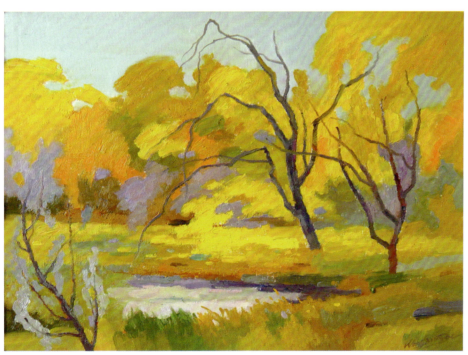

图 118　　　　　　　　　　　　　秋艳　王贤培

● 思考与训练

1. 复述客观性与主观性色彩归纳写生步骤。
2. 完成客观性静物归纳写生训练作业 6 幅，尺寸大小为 A3。
3. 完成主观性静物归纳写生训练作业 6 幅，尺寸大小为 A3。

第四章
色彩归纳创作要点与方法

色彩归纳创作与色彩归纳写生相比更具主观性、抽象性与创意性，它在运用色彩归纳写生的规律与方法的基础上，将自然物象中色彩美的元素进行重组，创造出新的结构体、新的视觉生命形式。它的创作方法：其一是根据采集对象的形象特征，加以抽象归纳，在画面中进行重新构成，自由地重构新图式；其二是根据现代艺术风格流派及样式进行创作，这种创作主要体现在色彩的对比构成方面，形成新的色调，从而产生画面的视觉和谐。色彩归纳创作在我们的教程中一般可分为三种形式：解构性色彩归纳创作、意象性色彩归纳创作与抽象性色彩归纳创作。

第一节
解构性色彩归纳创作要点与方法

所谓解构，就是"分解重构"之意。"解"是指将表现对象进行分解，把客观形态与色彩化整分割，作为作品归纳创作的元素；"构"是指以新的方式构成重组，包括在结构、势态、布局、位置等方面进行重新构成。

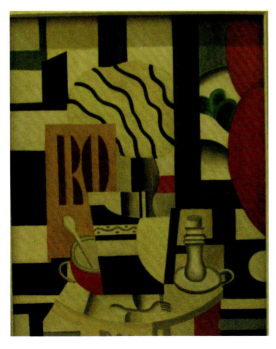

图119　　　　　　静物　莱热

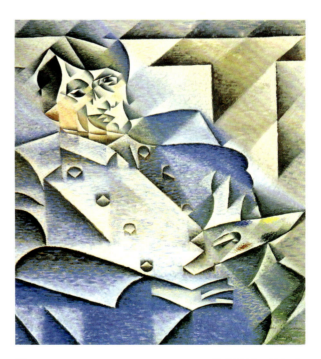

图120　　　　　　蓝衣男子　毕加索

图 121　课堂作业

图 122　课堂作业

在创作过程中，可以以客观物体为表现对象，也可以把照片或绘画等固定的平面化图像作为研究对象，根据创作素材的形体与色调重构画面。重构色彩归纳创作必须使画面基于画者的直观感受、理性分析以及创作理念，要求画者拥有强烈的个性意识，所表现的画面有独特的形式，同时也要求画者有创造性地经营，面对表现对象须从构图、形态和色彩等方面作分析、选择、提炼、简化、删除，给画面以新的秩序。

解构性色彩归纳创作的重点在于分解，其关键是把对象原本的自然形态根据画者的理念和设想作大胆的提炼、精选、打散、分解，从中勾画出新的图式。分解的行为导致了自然形态的变异，使分解的元素不再具有原视觉模式。分解的关键之处在于如何从原形中提炼出单一的局部形象，并使之成为元素，这就要求对表现对象作细致深入的观察分析和研究，在分解的同时，除注重形的简化外，还要重视形的意味。

在解构性色彩归纳创作中，构图是对分解的元素作画面中的位置经营。由于解构性归纳的造型的关键点集中在对自然的变异和抽象方面，被分解出的元素已远离了自然形象的本质，因此画面上的形象元素完全可依人为秩序自由地进行构图。在画面组织上可运用对称式、均衡式、散点式、中心式、分割组合式等方式进行画面的形象经营，也可采用对位、切割、重叠、移位、共用等表现方法对形象进行布局、安排；在画面形式建构中，应遵循均衡、重复、节奏、韵律、对比、调和等形式原理，以取得画面完美的视觉效果；在色彩方面，一种常用的训练方法为主观变色，它是通过增、减、改、变等手法把客观形象的色彩变为画面所需要的装饰色彩，设色时可考虑是否采取限色、强化色调或采用何种方式来调整画面。

第二节
意象性色彩归纳创作要点与方法

所谓意象是指主观情意与客观物象交融而成的心理形象，它是人们对客观事物进行审美创造的产物，是介于具象与抽象间的一种艺术表现形式。意象性归纳创作要求画者从观察习惯的改变、表现手段的把握，逐步转向画面的意境追求和个性的抒发张扬。意境是艺术家情感追求、审美趣味与生活相融合的一种综合体现，它要求画者以对客观物象的主观感受为基础，将客观物象的典型特征通过融入自我的思想感情予以独到的把握，并寻找最适合的语言，

图123　　　　　　　　　　格拉巴酒　尤斯

给予最真挚的表达。它源于情景交融，又不止于情景交融。意象是虚与实、形与神、鲜明与含蓄、有限与无限的统一，是一种境界，体现在有限的具体形式中，却蕴含着无限丰富的思想艺术内容。意象性归纳创作可以通过面对物体的直接写生来进行创作，也可以自己收集素材来进行二次写生的再创作，甚至可以脱离客观物象，仅仅是自我主观意识或真实情感的宣泄。

由于意象性归纳创作的表达方式是以主观情感为主，以客观物象为辅，因此其画面效果常常呈现出以下三种倾向。

一、写意性倾向

写意，是与工笔相对应而言的，是中国传统绘画艺术的主要表现形式之一，它有豪放、洒脱、简练、大气的特点，整个画面讲究气韵生动，一气呵成。在造型上对物象进行大胆直接的概括与提炼，对物体造型不作刻意修饰，却又不失原型的基本形象特征。在设色上不拘泥于表现对象自身的固有色以及物体之间原有的色彩关系，而是依据色彩构成原理，以邻近色、对比色、补色以及色相、明度、纯度等各种对比因素设色，同时充分发挥画者的主观想象，运用大色块、大笔触来塑造和表现。写意性画面充满激情、活力，具有较强的艺术感染力。然而，写意并不意味着随意，心中有底才能落笔肯定。古人云"胸有成竹"、"意在笔先"，说的就是这个意思。恰当的控制，是产生优秀艺术作品的先决条件，那些心中无数的涂鸦之作，与艺术无缘。

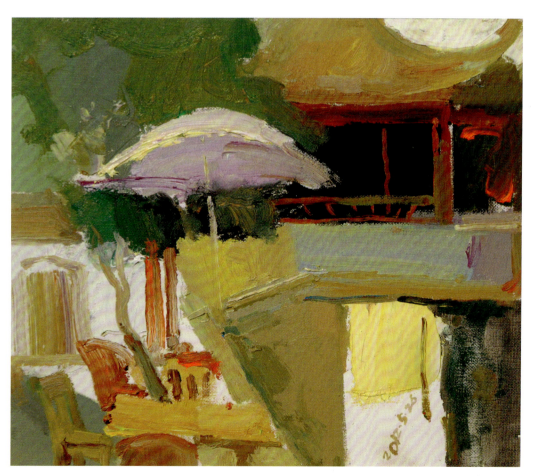

图124　　　　　　　　　　　　　　　　　　　　　　　　平江一景　张永

图 125　课堂作业

图 126　　　　　　　　　　　　　　　　　　　　　　　　　　秋野　朱旗

二、表现性倾向

表现性倾向中的"表现"一词,借鉴于一个德国的绘画流派——"表现主义"。它常常运用夸张、变形、扭曲等造型手法,以形状、色彩、线条、块面、肌理为媒介,根据情感的需要对物体进行主观的组合,画面常呈现出张狂的造型和奇艳的色彩,给人以强烈的视觉感受。

前面提到的"写意"虽也具有一定的表现成分,但同真正意义上的"表现"相比较,其画面的客观因素要多一些,在风格上也显得更加内敛和含蓄。由于表现性倾向更注重自我的主观意识和情感的表现和宣泄,因此,在绘者不失却画面整体控制能力的前提下,其表现方法与手段要比一般绘画更自由一些。

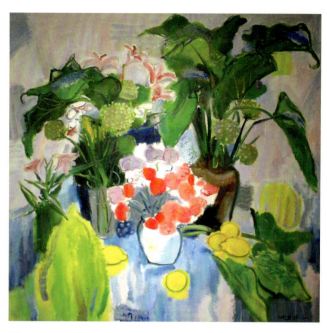

图 127 花 陈均德

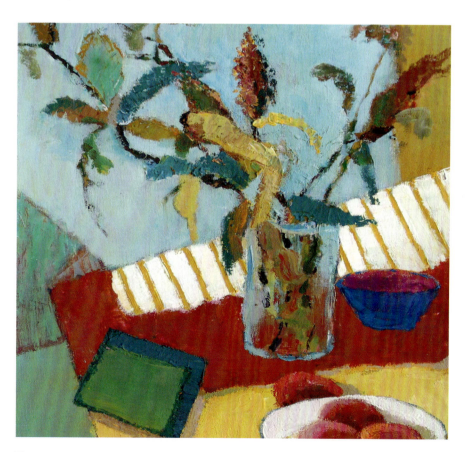

图 128 课堂作业(中国美术学院)

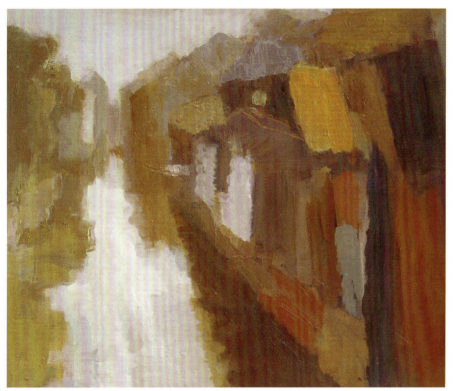
图 129　　　　　　　　　　　　　　　　　　　　　水乡　朱旗

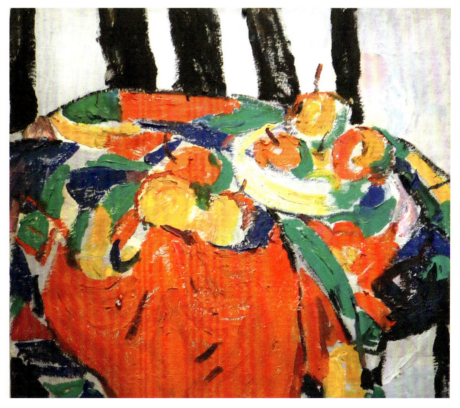
图 130　　　　　　　　　　　　　　　　　　　　　静物　罗尔纯

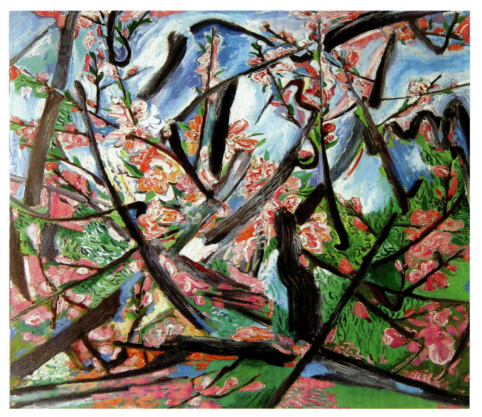

图 131　　　　　　　　　　　　　　　　　　　点点桃花红　王克举

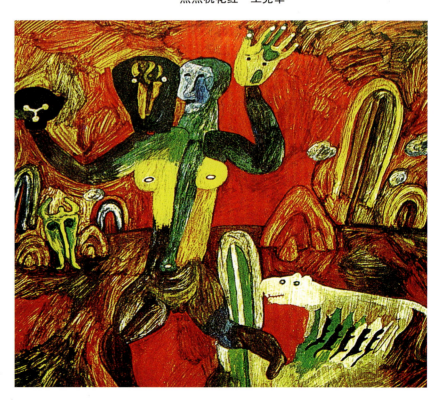

图 132　　　　　　　　　　　　　　　　　　　现代绘画作品　佚名

三、寓意性倾向

寓意性倾向是生活在现实世界中的人们的一种浪漫或梦幻情感表达,是一种通过对客观物象融入某种思想意识和文化内涵的变型手法。常常运用比喻、联想、寓意、象征等形式。人们将这种情感寄托于自然,或通过自然来抒发自己的情感,譬如愁云、喜雨、花笑、红肥、绿瘦等词汇均属于这类情感的表达。在意向性归纳写生时,个人的兴趣、年龄、爱好、习惯、思想意识、生活经历、社会阅历的不同,会使同一组物体的造型、色彩等感觉要素产生明显的差异。正是这种差异,对个性发展及风格的形成有着很大的帮助。由于寓意性倾向是一种浪漫、梦幻情感的表达,因此它的主要特征并不在于具体的绘制过程,而在于构思和立意。绘者在创作具有这一倾向的作品时,构思和立意做得如何,对画面有着决定性的影响。所以,在构思立意时一定要倍加用心,深思熟虑,使作品更体现寓意性特征。

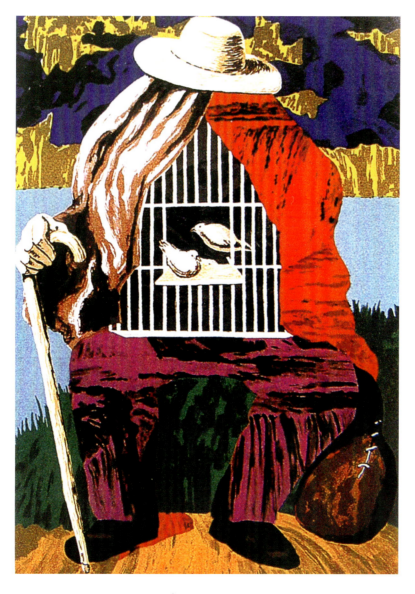

图 133　　　　　　　　　　　　现代时光　横尾忠则

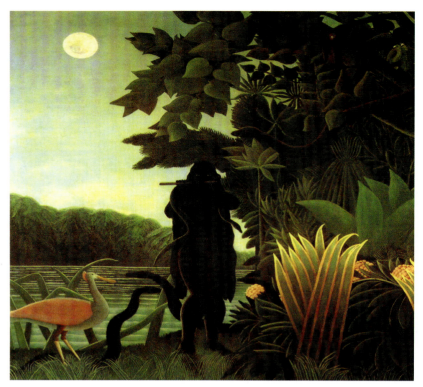

图 134　　　　　　　　　　　　　　　　　　　吹笛人　卢梭

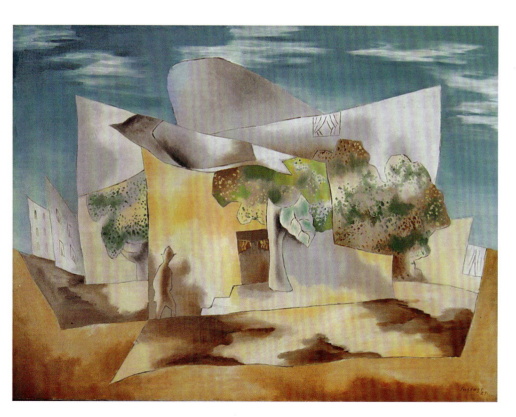

图 135　　　　　　　　　　　　　　　　　　　风景　佚名

第三节
抽象性色彩归纳创作要点与方法

什么叫抽象艺术？抽象与具象相对，20世纪的抽象艺术泛指脱离"模仿自然"绘画风格的"非具象艺术"，它并不是某一种流派的名称，而是包含了多种流派的艺术形式。"抽象"，顾名思义即是从许多事物中舍弃个别的、非本质的属性，抽取共同的、本质的属性，并在思想上把客观事物分解成相对立的几个方面。

抽象性色彩归纳创作纯粹以点、线、面、体和色彩来表达主观情感，并不表现具体的情节主题。从这种意义上说，抽象艺术是典型的唯美主义，用一个比喻来说，抽象艺术就像没有歌词的音乐，随着音符的变化，每一个人都有不同的心境，这就是抽象艺术构成画面共同的魅力。

一般来说，抽象色彩艺术大致分为冷抽象与热抽象两种。冷抽象是以数理的秩序较为理性地创造的抽象图式；热抽象是以感性、抒情、热烈、自由、奔放的情感创造的抽象图式。实际上，艺术总是包括理性与感性两个方面，我们在创作过程中完全不表达自己的感情是不现实的。所谓的"冷抽象"与"热抽象"都是相对而言的，如康定斯基的抽象艺术被归为"热抽象"，但实际上他的艺术中也包含了"冷"的方面，只不过更注意内在的情感罢了。

一、冷抽象

冷抽象以印象派画家塞尚和修拉的绘画理论为出发点，通过立体主义发展成一种垂直和水平的几何抽象形式，它完全脱离自然的外在形式，追求一种绝对理想化的境界。寻求结构的简单化、精炼化、抽象化。它抽去了物体具象意义的全部内容，取而代之的是色彩和形状的组合。

冷抽象的创作方法是纯几何抽象绘画，用方形、三角形、圆形作为新的象征符号构成画面。在冷抽象创作中最简约的组合是白底子上的黑方块，或者是黑底子上的白方块，即黑与白的结合，它否定了绘画的主题、题材、物象、思想感情、内容、空间、立体感、透视及色彩明暗等。

冷抽象在造型上将图形规划为水平与垂直关系的直角形，用垂直线与平行线来表现一种抽象韵律。色彩上仅表现原色红、黄、蓝与无彩色黑、白、灰的关系，黑白明暗所依附的造型元素也简化到了极点，成为直线、横线和方块。这种造型元素从某种意义上讲，增强了黑白元素在艺术中的分量。黑、白、灰无彩色和红、黄、蓝原色成为绘画语言的最基本的因素，共同构筑了这种极其单纯、和谐、简约的新艺术形式。

图136　对正方形的消肿仪式　约瑟夫·阿伯斯

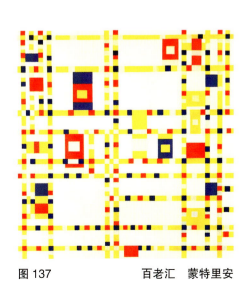

图137　　百老汇　蒙特里安

图138　安提普工作室　斯塔埃尔

图139　构图　格里斯

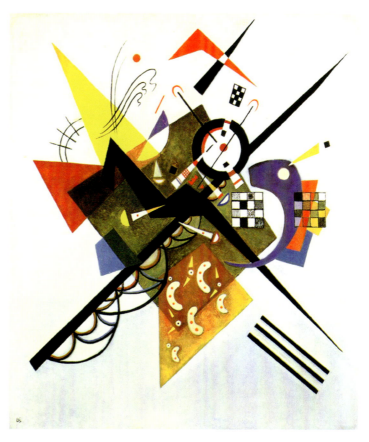

图 140　　　　　　　　　　　　　　　　　白色至上　康定斯基

图 141　　　　　　　　　　　　　　　　　作品 1 号　德库宁

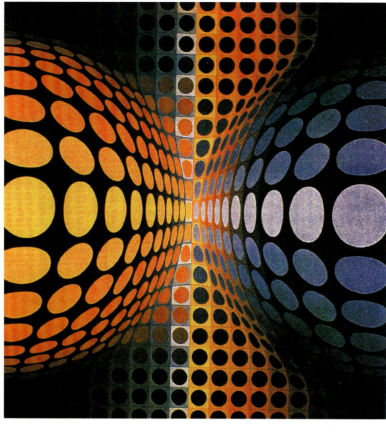

图 142　奥得　瓦萨雷利

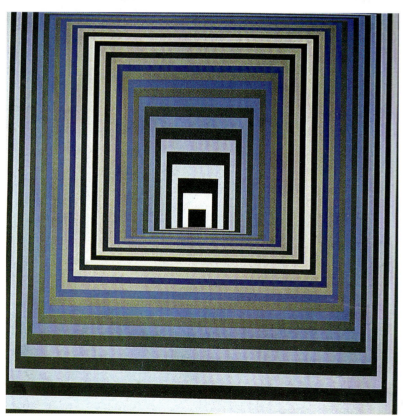

图 143　沃那尔·克茨　瓦萨雷利

二、热抽象

热抽象是以后期印象派的代表人物凡高的绘画理论为出发点，通过野兽主义发展成一种由笔触、肌理及材料形成的绘画形式。热抽象绘画重视情感与即兴表现，比较自由、超脱，它的创作方法与一般创作不同，可以像一般绘画一样在画面上工作，也可将未绷好的画布钉在硬墙上或地板上，然后从四面八方进行绘画。它抛弃了如画架、画笔、调色板等画家常用的工具，而用棍子、刀子等工具，将沙子、玻璃片或其他东西掺杂在颜色里，成为稠糊的流体，然后将它们滴在画布上；有些画家还运用中国书法的表现手法，在画布上涂抹出类似书法结构的线条，而在色彩上还是以黑、白、灰为主。

热抽象在创作的造型中，点、线、面因疏密、大小、流动方向的变化在画面上形成各种具有符号意义的形态，它们不是对客观物象的再现，而是以自然物象的特征为依据，加入了艺术家主观意念的产物，并且产生了一种新的肌理与空间感，从这层意义上说，画面记录了画家的速度、力度、内在能量、创作情绪，表现了丰富的情感，具有独特的抽象之美。

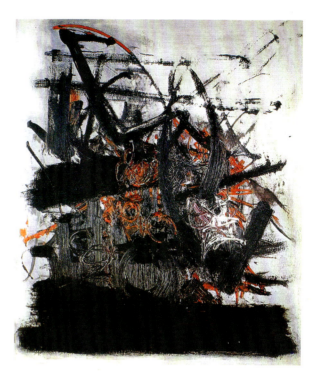

图144　桔红色、红色和黑色（画布、油彩）马蒂厄

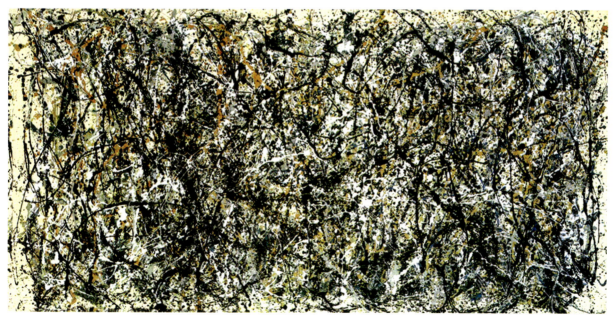

图145　　　　　　　　　　　　　　天国马车撤印（画布、油彩）波洛克

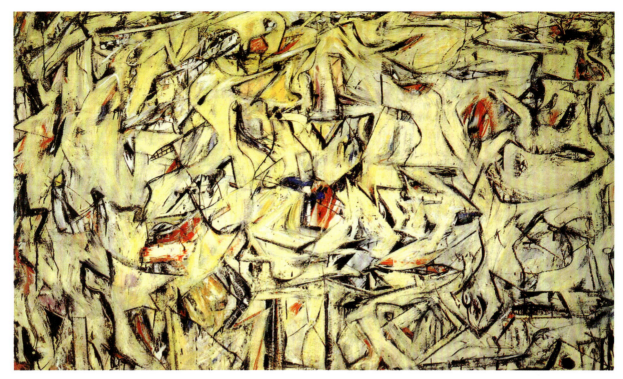

图146　　　　　　　　　　　　　　　　　　　　　雅典人　德库宁

图147　　　　　秋韵　郑金岩

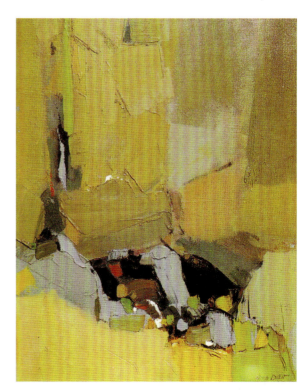

图148　　　　　山泉　阎振铎

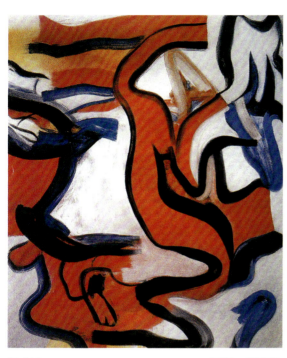
图149　　　　　　　　　　　无题　德库宁

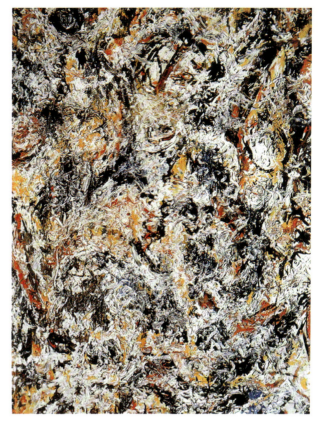
图150　　　　　　　　　　　芳香　波洛克

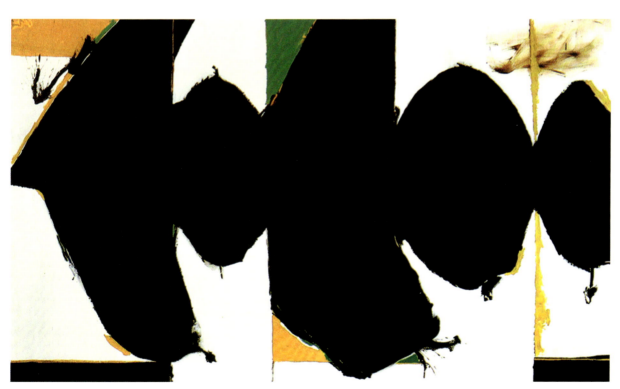
图151　　　　　　　　　　　　　　　　　西班牙共和国挽歌　马瑟韦尔

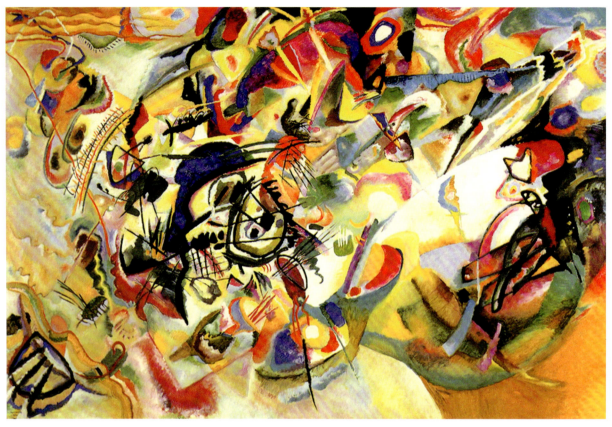

图152　　　　　　　　　　　　　　　　　　　　　　　　　　　　　　　　　　　　　　构图　康定斯基

● 思考与训练

1. 复述色彩归纳解构性重组、意象性、抽象性重组创作的方法。
2. 复述冷抽象与热抽象作品的概念。
3. 选择解构性重组、意象性重组、抽象性重组作品进行临摹与创作，尺寸大小为 A3。
4. 解述实景、作者与作品的三者之间的关系；具象作品与抽象作品之间的关系。

第五章

技法材料在色彩归纳中的表现与应用

当把材料看作是色彩的一部分或是一种表现形式时，色彩概念的外延就被扩大和延伸了。当综合材料运用成为一种教学方式时，就打破了学科的界限，成为一门新颖的学科。在教学实验中，综合材料既可以是具象的表现形式，也可以是抽象的表现方式。色彩与材料的运用与实践主要表现在单一材料与综合材料的表现方式上。

彩陶是中国原始社会留下的宝贵艺术财富，其彩绘装饰的原料为天然赭色、红土或锰土，与陶器本身的红色或黄色搭配产生了朴素、协调的艺术效果，可见对大自然丰富物质材料的选择与使用乃人类与生俱来的天性。

在西方文艺复兴时期，达·芬奇就尝试素描材料与色粉笔结合的画法，突破单一绘画材料的局限，使两种材料相得益彰，产生了丰富的视觉表现效果。

印象主义画家德加素以生动、严谨的造型，独具特色的线条与色彩的巧妙运用而著称，他一生创作了大量的色粉画。在他的作品中，经常是炭笔与色粉笔结合使用，或采用胶面、平版面及印刷油墨相结合的综合技法，使画面视觉表现效果更生动。

毕加索是西方现代美术领域最具创造力和影响力的艺术大师，也是在绘画艺术中材料表现最具代表性的艺术家。他经常把烟头、报纸、绳子或壁纸等实物运用到画面上，用具象的物体与抽象的结构相结合，创作了"综合立体主义"的新形式；他还运用拼贴手法，把剪报、布片或其他材料粘贴在画布或其他基底上构成技巧，逐步发展成"集合艺术"。在他的影响之下，一些现实主义画家也开始不同程度地运用综合材料，如恩斯特的拓印与拼贴相结合的绘画手法，马蒂斯在晚年也用色彩拼贴的手法代替涂绘，使作品更具独特的简洁趣味，表现出活泼的色彩效果。

波拉克是抽象主义"行动画派"的创始人，他创造的滴洒艺术开创了材料技法艺术的新天地。1944年到1953年间，他创作了一大批屏弃画笔，自由滴洒颜料的作品，他使用的材料常常是木棍、泥铲、刀子、沙子、玻璃、铁钉、钱币、扣子等。

西班牙画家安东尼奥·塔皮埃斯的作品，受法国"物质"派画家福特里埃的影响，把厚涂材料的手法提高到了一个新阶段。在作品中他将油画颜料和沙子、石粉、彩胶等材料相结合，使画面效果充满丰富的肌理感与实体感。

现代艺术对传统的革新不仅反映在精神意义上，而且表现在物质意义上。综合立体主义运用构成画面创造出新颖、强烈的视觉效果，使材料语言发生变革，改变了绘画的传统表现方式。众多画家大胆的突破性探索，不仅为绘画语言开辟了新的艺术领域，而且还创造了新的绘画形式，确立了新的艺术概念。

第一节

拼贴法

拼贴法由立体派的贴纸形式发展而来,新表现主义、新写实主义的绘画都采用这种方法。在水彩、水粉、丙烯等颜料的画底上拼贴多种实物,以加强空间层次,体现材质和色彩的丰富性,造成视觉构成的美感,借以传达某种时代或概念的信息。

通常的拼贴材料有:印刷物、报纸、杂志、书籍图片、文字、旧照片、金属薄片、塑料包装、纤维物品等。

一般来说,拼贴有如下两种形式:

(1)直接拼贴:根据一定的主题用树叶或旧照片等材料直接拼贴出一幅画面。着色时,尽量保持自然物品的造型与色泽,并注意组合材料的疏、密、理及线条的节奏变化,使之达到整体和谐的效果。

(2)彩色拼贴:选择有趣味的素材,用各种彩色纸进行裁减或撕边,最后进行重组与拼装,或在白纸上刷色、刮色,然后进行规则或不规则的形状处理,组合拼装在有色底或无色底上。

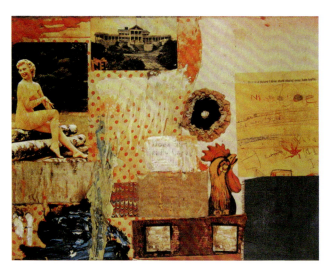

图153　　无题　(照片、拼贴)　罗伯特·劳森堡

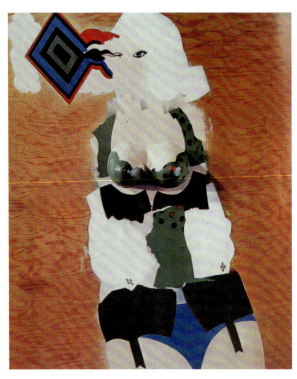

图154　　严肃的女人 (拼贴)　艾伦·琼斯

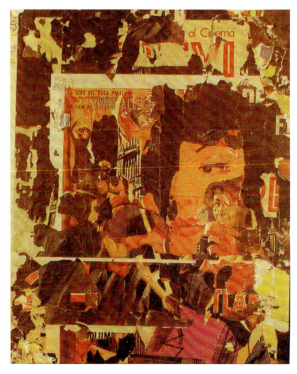

图155　　女巨人 (海报、帖纸)　米莫·罗泰拉

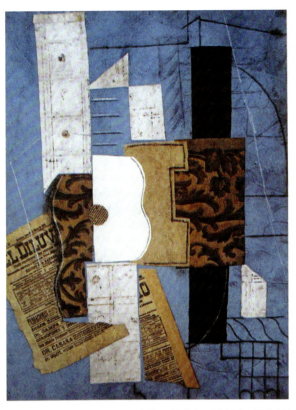

图 156　　　　　吉他 （墨水、贴纸） 毕加索

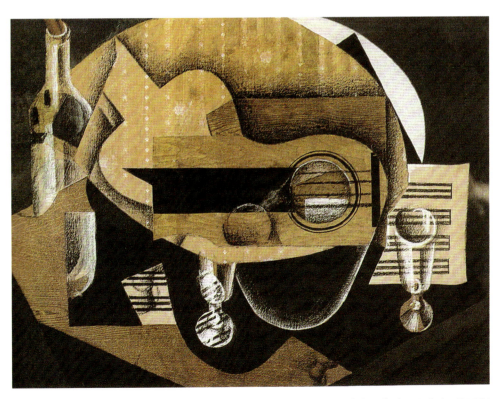

图 157　　　　　吉他、杯子和瓶子 （粉彩、碳笔、剪贴、画布） 格里斯

图 158　杯子、报纸与酒瓶（水粉、纸、剪贴）格里斯

第二节 ◉
滴洒法

　　滴洒法由"行动派"的创作手法发展而来。在创作时首先要选择有意义的、适合的素材，然后根据确定的主题与色调在白纸或有色纸上挥洒颜料，亦可放上一些辅助物品与颜色一起在纸上滚动直至出现奇妙的效果。

图 159　笔记之四（宣纸、彩墨、拼贴）梁铨

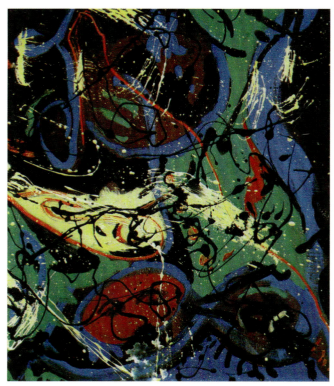

图 160　流淌构图
　　　　（画布、油漆、油画颜料）　波洛克

图 161　井系列之八〔综合材料（丝缎、丙烯、墨汁、
　　　　硅胶、麻布、油漆等）〕谭根雄

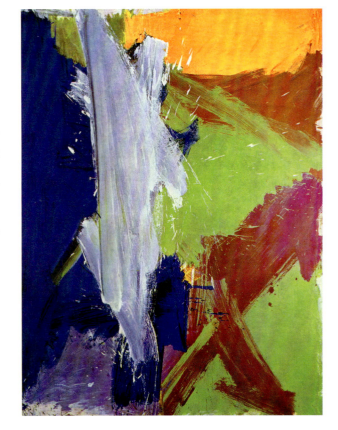

图162　　无题（油彩、画布）德库宁

图163　　肖像与梦（画布、珐琅）波洛克

图164　　流（丙烯、画布）佚名

第三节
刻印法

刻印揉绘有别于直接绘画,它是一种运用刀刻和色彩揉绘相结合的综合技法。在操作中它模拟版画技法,以纸为木板,配以油彩揉绘,在刻与揉绘中把握画面的整体效果。其表现手法自由细腻,但制作过程并不复杂,一般先在卡纸上涂上一层白胶,晾干后上一层薄薄的油彩基底,再用刀刻出所要表现的风景或人物的形象,然后再将棉布蘸上松节油,最后,将油彩轻轻地揉进刻好的形象中。这样画面上就形成了刻刀痕和揉绘所形成的斑驳皱褶的肌理效果。

图 165　　　　　　　　　印象（刻印）佚名

图 166　　　　　　　　　拓印 1 号　拓印 2 号　佚名

图 167 人体（转印）佚名

图 168　　　　　　　　　　　　　　大批判（拓印）王广义

第四节
综合法

艺术的生命在于创新,在于发现。在材料技法中还有众多表现方法,譬如油画特点的厚涂法、中国画与水彩画特点的渗化法以及转印法、喷绘法等,可以说是数不胜数。这些技法都是人们在艺术实践中的发现与再创造,其中最具有创新形式的方法是将几种技法在一幅画面中的综合运用。这就是综合材料的综合表现方式,它体现了色彩归纳学习的宗旨,即创新思维与创新观念。

图169　　　　　　　　　　　　　　　参战宣言　卡洛卡拉

图170 也许之一（白石粉、五石土、墨等）朱进

图171　　　　　　　　　　　　　　　　　　黑龙（纤维板、油彩）包梅斯特

图172 作品180号（画布、丙烯）路易斯

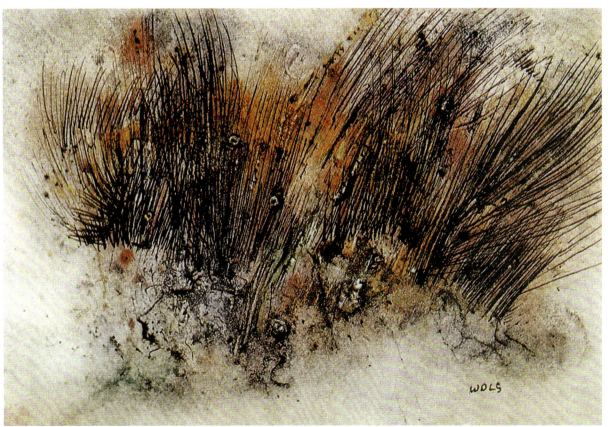

图173　　　　　　　　　　　　　　燃烧的灌木丛（画布、油彩）沃尔斯

图174 T.1974,E.15 （画布、油彩） 哈同

图175　　　　　　　　　两个显赫人物的场所 （画布、丙烯） 杜布菲

● 思考与训练

1. 复述拼贴法、滴洒法、综合法等在色彩归纳创作中的运用。
2. 选择拼贴法形式创作作品两幅，尺寸大小为 A3。
3. 选择滴洒法、综合法形式创作作品三幅，尺寸大小为 A3。

第六章

色彩归纳在设计中的应用

现代艺术与设计艺术之间有一定的差异，它们有着各自的特点：（1）现代绘画的创造性往往体现在艺术家的个性式发现与个性化的艺术表现上，而艺术设计的创造性往往体现在它的理性判断和精确规划上；（2）艺术设计活动的特点是对各种信息作出理性的分析和冷静的处理，现代绘画则更多地强调对各种信息的主观感受和主观情感表现。因此，对艺术设计的专业基础色彩教学来说，它所要解决的不仅仅是一种简单的色彩表现方法和手段，更重要的是要探寻色彩归纳与设计艺术中存在的联系和内在规律，并从中找到极具针对性的色彩教学方式，使色彩教学与专业设计能够融为一体。我们的实践就是要将基础课程纳入艺术设计和艺术创作的整体框架之中，我们的教学目的就在于培养学生逻辑地、理性地、独立地研究色彩规律的能力，使学生具备一种全新的色彩表达观念与方式。

归纳色彩表现本身即是一种在材料工艺条件制约中产生的有效方法。例如，材料工艺性较强的陶画、漆画、刺绣、壁挂、花布、镶嵌等艺术形式都在表现中受到制约或限定，突出地体现了色彩艺术中的装饰性。色彩归纳的训练对于艺术设计来说不仅仅是写实性色彩造型到装饰性色彩造型的简单过渡，更重要的是它在绘画与艺术设计之间架起了一座桥梁，为要求功能性的艺术设计在造型的观念、方法、技能、形式、语言、风格和创意等方面提供了重要方法。

马克思在《1844年经济学—哲学手稿》中说到，人类是"按照任何物种的尺度来生产的"，"依照美的尺度来生产的"。从石器时代的穴居草棚到近代的高楼大厦，无不显示出建筑形式的美，包括比例、和谐、色调、质感、均衡、韵律、构图、序列等。色彩被广泛运用于艺术活动的实践中，色彩归纳也在现代设计以及应用方面起着举足轻重的作用。但就纯艺术形式而言，色彩的美感享受是首要的。比如说绘画通常不会考虑色彩的功能性，但在作品色彩的运用和经营中，却常常会有意无意间流露出一些设计性的装饰意味。然而，对于设计来说，色彩的功能性是第一位的。例如，有关文字色彩的设计，就应该首先考虑其可读性。设计色彩的表现要求更多地发挥色彩的功能作用，之后再考虑色彩的装饰美感。有些设计师在进行色彩设计时，往往偏重于色彩的艺术性和装饰效果，而忽视色彩的功能作用，这是不可取的。功能与装饰对于设计色彩都很重要，但视觉效果的主次一定要分明。

色彩设计与人们的生活密切相关，涉及人们的衣、食、住、行。它直接刺激人们的消费，无论是服装、餐饮还是汽车与住宅。它不仅创造了我们美好的生活，也创造了时代。

第一节
色彩归纳在室内设计中的应用

室内设计是人为环境设计的一部分，主要指的是对建筑内部空间的理性创造。换句话说，室内设计是一种以科学技术为基础，以艺术为形式来表现的设计，目的在于塑造一个精神与物质并重的，既有生活品位，又有文化内涵的室内生活环境。色彩丰富了世界，同时，色彩本身也是一个非常丰富的世界，它不仅是客观存在的，同时也刺激着人类的视觉感官。在这个丰富的色彩世界里，不同的色彩有不同的性质，并显现出不同的特征，于是，人类也就对自己赖以生存的自然环境、自然现象有了较为深刻的认识。早在歌德时代，色彩就已经被区分为两类：一类是阳性的，即黄、红黄（橙）、黄红（朱砂），它们呈现出一种积极的、活跃的和奋斗的姿态；另一类是阴性的，即蓝、红蓝、蓝红，它们适合于一种不安的、柔和的和向往的情绪。在这里，歌德所说的阴性和阳性，就是色彩的冷或暖。清代的李渔提倡居室要在俭朴、平凡中有新意，以追求内心的闲情逸致，切不可效仿他人。他在《闲情偶寄》中说："居室之制，贵精不贵丽；贵新奇大雅，不贵纤巧烂漫。凡人止好富丽者，非好富丽，因其不能创异标新，舍富丽无所见长，只得以此塞责。"这里提到的"新"、"奇"、"雅"以及"创异标新"，说的就是不要一味地追求高贵华丽，而要精而不丽。现代室内装饰设计，包括居室和公共空间环境，无论是在使用功能方面，还是在大众的心理感受方面，都要求能够满足现代人的审美需求，且能更多地提供便利舒适的服务，以实现环境气氛与心情的和谐。要使室内空间有一个和谐的、使人心情愉悦的色彩氛围，并使其充满某种情调，让使用者从中获得愉悦

图 176

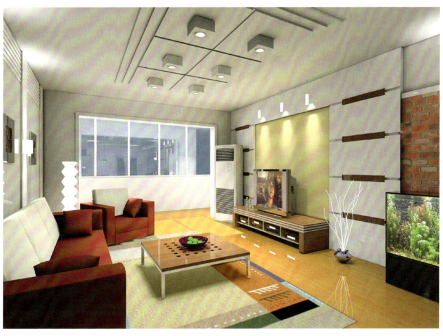

图 177

图 178

的心境和美妙的感觉，色彩归纳与设计显得尤为重要。

室内色彩归纳不仅是创造视觉效果、调整气氛和表达心境的重要因素，而且还具有性格的表现、光线的调节、空间的调整、活动的配合以及气候的适应等功能。室内设计色彩来自于色彩归纳，从结构的角度上讲分为三部分：首先是背景色彩。指的是室内固定的天花板、墙壁、门窗和地板等这些室内大面积的色彩。根据面积原理，这部分色彩适于采用彩度较弱的沉静的颜色，使其充分发挥背景色彩的烘托作用。其次是主体色彩。指的是那些可以移动的家具和陈设部分的中等面积的色彩组成部分。这些是真正表现主要色彩效果的载体，这部分的设计在整个室内色彩设计中极为重要。再就是强调色彩。指的是最易发生变化的摆设品部分的小面积色彩，也是最强烈的色彩部分。这部分的处理可根据性格爱好、环境的需要，起到一种画龙点睛的作用。

图 179

图 180

第二节
色彩归纳在工业设计中的应用

工业环境色彩是指进行劳动生产的场地的色彩，其设计一定要根据工作性质、劳动强度以及机械设备、原料色彩的不同区分对待。必须把握以下几个原则：(1) 有利于提高生产效率；(2) 有利于职工身心健康与安全；(3) 有利于改善劳动强度。

针对室内机械设备比较笨重的特点，色彩大多采用无刺激的中性含灰色系，其中最常见的有亚光、无光，柔和的中灰、浅灰、灰绿、灰蓝色系等；但对于室外大型机械，如大吊车、铲土机之类的运动型机械则常用较鲜艳明快的颜色，一方面是为了安全，另一方面对室外大环境可起到渲染气氛的作用。

图 181

图 182

图 183

图 184

图 185

图 186

第三节
色彩归纳在广告设计中的应用

一般消费者选购商品时，视觉神经对色彩的反应最敏感，因而色彩在广告包装设计中占据重要的位置，它是美化和突出产品的重要因素。包装色彩的运用与整个画面设计的构思、构图紧密联系，且以色彩的感情和人的联想为依据进行高度的概括和搭配。在包装色彩设计的同时还要考虑印刷工艺、材料、用途和销售等因素的限制。包装色彩要求醒目、统一、有特色，色彩对比要强烈，有强烈的视觉冲击力和吸引力。同时，设计者还要研究消费者的习惯、爱好以及国际国内流行色的变化趋势，进而设计出不同凡响的色彩。

商业广告设计的首要功能，就是吸引顾客的注意力，增强消费者的购买欲望，促使其消费。商场外观和橱窗色彩的设计，是引起消费者注意的第一步。橱窗色彩的设计应随四季的变化不断更新，并要体现流行色彩和商业色彩个性，同时还要注意把握新颖的时尚趋势。

图187　　　　　　　1984年洛杉矶奥运会海报设计

图188　　　　　　包豪斯平面照贴　格罗皮乌斯

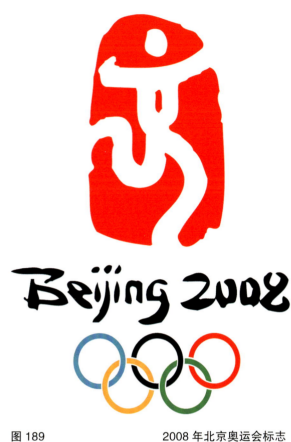

图 189　　　　　2008 年北京奥运会标志

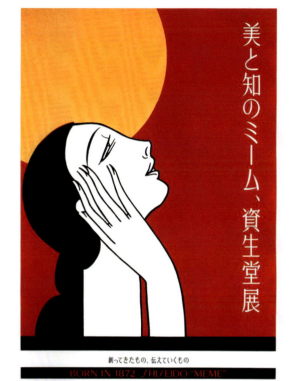

图 190　　　　　资生堂海报设计　山形季央

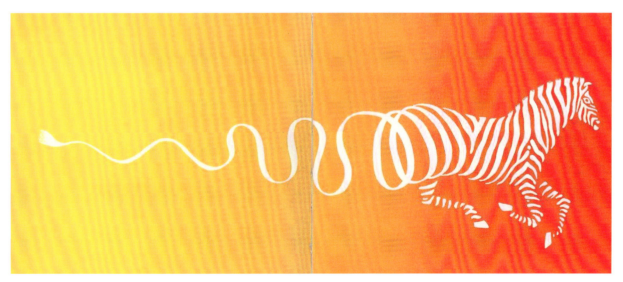

图 191　　　　　　　　　　　　　　　　　　　　　　绳子　斑马　奔驰　佐藤

第六章　色彩归纳在设计中的应用

现代艺术设计
基础教程

第四节
色彩归纳在网页设计中的应用

网页媒体是六大媒体之一，色彩的应用在网页设计中起着十分重要的作用。研究表明，色彩能提高信息浏览和分类的速度，较之文字的变化，它更有助于人们提高理解的准确度。这证明色彩在信息的传达方面是有其优势的，它是调适受众视觉心理、引起受众注意的有效手段。具有视觉冲击的色彩可以激发人们的浏览兴趣，可以使人们产生强烈的知识记忆，引起心理共鸣。

图192

图 193

图 194

图 195

图 196

图 197

图 198

● 思考与训练

1. 阐述色彩归纳在商业、建筑、工业等领域中的应用。

2. 搜集与学习色彩归纳在环艺设计、广告宣传、网页设计、包装设计等领域中的运用图片与资料。

第七章

色彩归纳优秀作品赏析

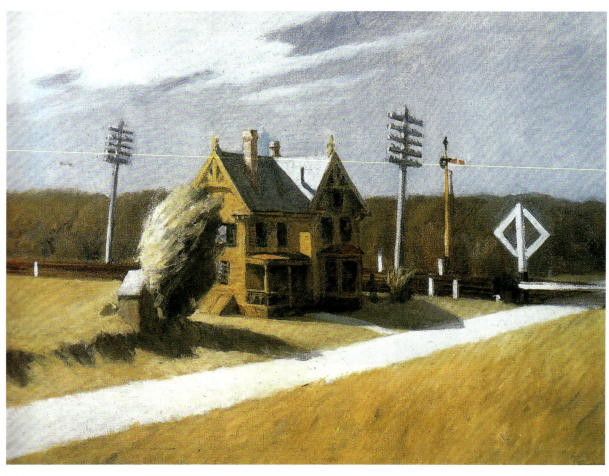

图 199　　　　　　　　　　　　　　　　　　　　　　　　　　　穿越铁路　霍珀

　　这是一幅洒满阳光的表现美国西部景色的画。天空的面积较大，远处树丛和铁路线微微向右下方倾斜，与那条白色的道路形成夹角之势，使得铁道值班室的建筑因此画得较小。以中远景为中心的构图形式能够容纳更多的表现内容。草地与树木黄绿色的受光部、房子上黄色的受光部与暗部和投影的青冷色产生出强烈的冷暖对比，不但使画面洋溢着明亮的光感，还使画面产生出清爽的透明感，好似空气在其间穿行。电线杆、信号灯在景物中是最不易表现的物体，画中只是强调出形的趣味性。画家像摆积木一样摆弄房子、树木、电线杆和路障的形，使它们更具有符号感和道具感，从而使画面变得非常可爱。

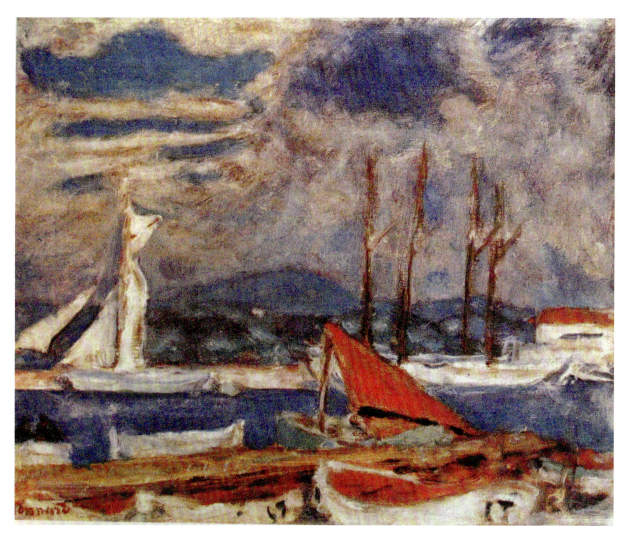

图200　　　　　　　　　　　　　　　　　　　　　　　塞特罗贝港口　波纳尔

波纳尔是纳比派的主要代表画家之一，他在风景画写生中强调主观色彩的表达，尤其注重补色对比。这幅作品中运用的也是他惯用的蓝色与橙色对比方法，笔触随意，用色简约，即蓝色、橙色、紫灰色、白色，画面和谐而明快。

图201　　　　　　　　　　　　　　　　　　　　　　　　　　　日光　霍华德·阿克利

　　从这幅作品看，已经找不到文艺复兴以来恪守的任何绘画或油画语言，倒更像电脑制作的施工设计图，或像喷笔绘制出来的效果图。在这里我们见不到关于生命激情的笔触，只有平涂的色块使我们体会到纯情之美，特别是浅灰色勾勒的轮廓线，把我们带进了一个想象的、非真实的梦幻空间。巨大的尺寸和巧妙的变化处理，不仅有别于设计效果图，还在视觉及心理上给予我们强烈的震撼。

图202　　　　　　　　　　　　　　　　　　　　　　　　　　　　　　　　风景　埃贡·席勒

　　席勒的作品有表现主义的特点，又属于分离派的范畴。当他结识克里姆特和科柯施卡之后，作品具有明显的装饰风格，这表明他受到新艺术派青年风格阿拉伯式图案的强烈影响。如果说克里姆特的艺术是从象征主义走向表现主义，而席勒则已走进纯粹的表现主义天地。这幅画强调平面性，注重点、线、面的形式美，构图富有激情，在色彩的手法上也运用了红绿对比，有比较典型的"万绿丛中一点红"的东方审美情趣。

图203　　　　　　　　　　　　　　　　　　　　　　　　　　　室内景　霍华德·霍奇金

　　霍奇金是英国著名的抽象画家，其抽象作品大多来自对个人及环境的记忆。受弗洛伊德精神分析学理论的影响，画家们更渴望获取个人的风格与个性，主动地追求和挖掘自己内心的潜意识。霍奇金创造了一种独特的抽象语言，这幅画中如麦茬一样的大色点，就是他最著名的特征。他那看似简单的点、线、面组成的抽象绘画，技法却非常复杂，讲究厚薄、干湿、堆积、覆盖及相互之间的咬合。

图 204　　　　　　　　　　　　　　　　　　　　　　　　　餐桌的静物　克莱塞德·康柏

　　画面是餐桌的一角，物体被特意安排得不完整，右面餐桌的斜线打破了平铺直叙的摆设。盘子、刀叉、盘中的海鲜甚至衬布的花纹都经过精密的设计，贝壳与蔬菜最为精彩，与平静的画面形成对比，使画面变得既具体又抽象。画面极少见到笔触，色调主要为高白调，其中又有微妙的变化，盘子、酒杯和盘中白色仅仅分出微微的冷暖变化，造成了非常雅致的色彩氛围。画面中的黑色与灰色面积很小，但也是经过精心安排的。画家通过理性而冷静的设计，把观众带入多一笔不可、少一笔欠缺的清新淡雅的享受之中。

图205 白色红色银莲花 卡特林

　　卡特林特别重视点、线、面在构图中的作用,不断寻找画面与心理的均衡。这幅静物可分为上下两个黑白色块。银莲花作为画面的重点分布在黑色背景之上。几朵蓝黑色的花,虽与背景颜色接近,但通过边缘线的处理和微妙的色彩区别,仍可以看到花的存在。花瓶被概括成长方形,和整幅长方形的画面相适合。黑色背景上的一条亮色的竖线和下面淡背景上的一条横线,也许在真实中并不存在,但在这幅画中却相当重要,靠着这两条抽象的线,画面有了平衡的框架。画面中央背景上的黑花起到了画龙点睛的作用。这一系列的处理使整个画面变得更加稳定,打破了上下二分法的构图。

图206 敞开的窗　波纳尔

在波纳尔的作品中，所有的形看起来都是信手拈来，都被弱化或虚化了，但仔细分析，就会发现画面中所有的形都是经过精心安排的。波纳尔早年从事过装饰艺术和平面设计，深得把握形象的要领，这也是他的作品在本质上有别于印象派的原因所在。他对色彩有着细腻、敏锐的感受力，因而他的作品是一个由色彩构成的绚烂的艺术世界，为此他获得了"色彩魔术师"的美称。此外，波纳尔作品的构图也与众不同，画中人物往往只露出一部分，桌上的物象常被切去一半，这种布局给人以无限广阔的空间联想和环境的亲密感。他画中的一切物象并不各自独立，也无主次之分，它是由一片色与形构成的和谐温暖的融合体，它带给观众的是一种纯绘画视觉的愉悦感。

图207　　　　　　　　　　　　　　　　　　　　　　　　　　　穿蓝衣服的女人　维亚尔

　　作品强调丰富的色彩关系和色彩语言表达，几乎没有向纵深的透视空间，而是尽可能平面地安排人物与场景关系，寻找其面积大小与疏密的趣味，从而产生了动感。左下角几个黑色的形起到了平衡画面构图的作用。右上角的黄橙色活跃了蓝色调的画面，蓝灰颜色厚薄不一，并非一次完成，它成为了画面构成的主体。其中两笔黑色与两块桔色点活了画面，起到了画龙点睛的作用。

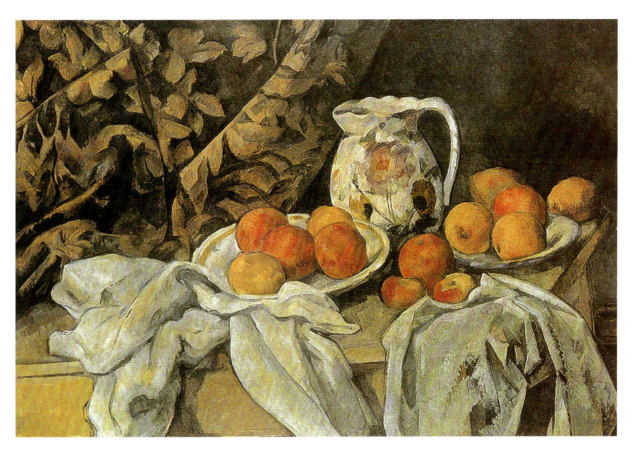

图208　　　　　　　　　　　　　　　　　　　　　　　　　　　　有水罐的静物　保罗·塞尚

塞尚十分重视形体的本质结构，他所作的静物画十分强调构图的几何形线条与结构的穿插，给人一种结实、厚重之感。此画中塞尚非常认真地寻求每一只苹果的结构、色彩，笔触浑厚而浓重，力求表现在空间中的立体感。塞尚不仅强调橙色、白色、黄色的对比以及花布与桌面的色彩对比，而且为了取得平衡与结构，他不惜打破常规的透视法，对物体进行变形。塞尚想使印象主义成为某种更坚实、更持久的东西，像博物馆的艺术一样。他要用印象派明亮的色彩，画出古典主义的宏伟、坚实和秩序。

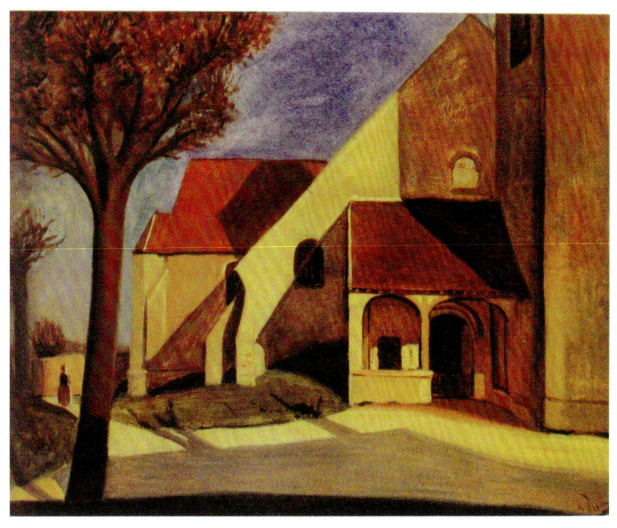

图209　　　　　　　　　　　　　　　　　　　　　　　　　　　　　　　别墅　德兰

　　许多画家把兴趣点集中到画面的几何构成组织。我们从德兰的风景画中也发觉了这个倾向。在这幅画中，画家赋予色彩以独特的地位，明亮的红、黄、蓝、绿等色彩构成了强烈而和谐的对比。画中色彩具有爆炸性的耀眼光芒，令观者振奋。德兰的艺术表现、空间处理和造型并没有脱离古典法则，色调类似新印象主义，不难看出画家想把传统与现代相结合的愿望。

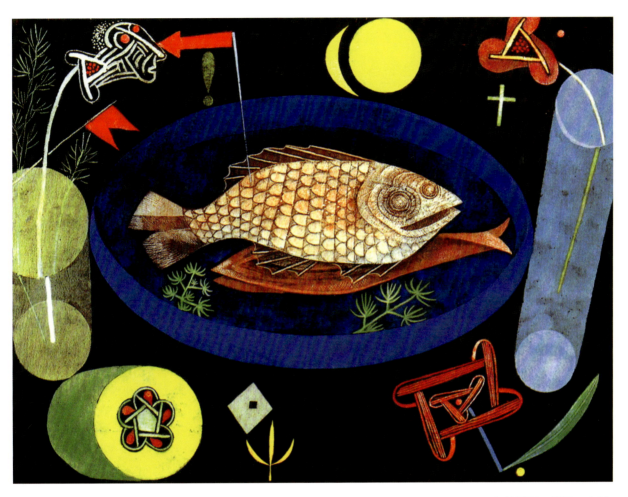

图210

鱼的循环　保罗·克利

在这幅画中所描绘的既有具象又有抽象的形象和符号，都有象征和暗示的意义。画的主题是表示对亡友马尔克和马克战死的纪念。画中的十字架代表上帝，水草和花象征马克，几何花纹是马尔克，而蓝色盘中的鱼，代表着克利在那不勒斯，代表死亡的黑色背景，显出深沉的思念之情。

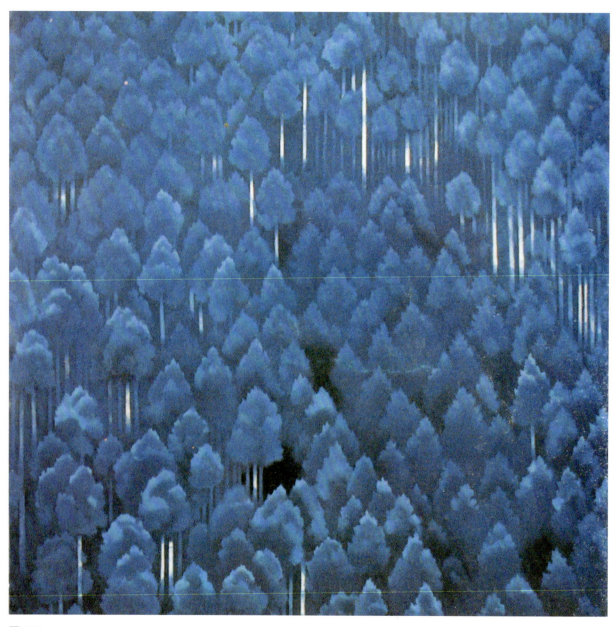

图211　　　　　　　　　　　　　　　　　　　　　　　　　　绿色深峡　东山魁夷

　　东山魁夷是善于用统一的色调表现意境的画家，画家的灵魂融化在蓝色调山林之中，悠扬的林韵里，杂色斑驳的世界被提炼得如此纯净，人世的一切扰攘污浊都被摒弃在庄严的画框之外。宁静、和谐的光辉洒满山岭溪涧的每个角落，心灵深处的荒秽被一把晶莹的银锄消除净尽。

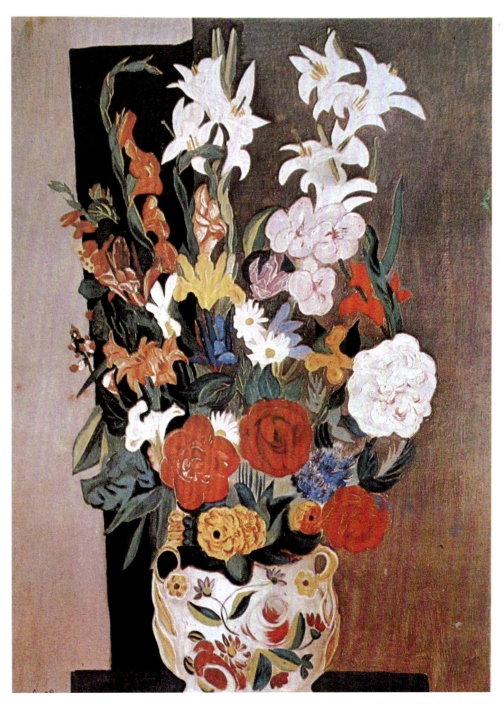

图212　　　　　　　　　　　　　　　　　　　　　　　　　　　花瓶里的瓶花　基斯林

此作为莫伊兹·基斯林的传世名作，作品描绘的是花瓶与花肖像画，仔细看，我们会发现画家所关注的是几何结构与平面花卉的组合。通过以此形成某种图形的对比，进而形成复杂而严密的视觉效果。

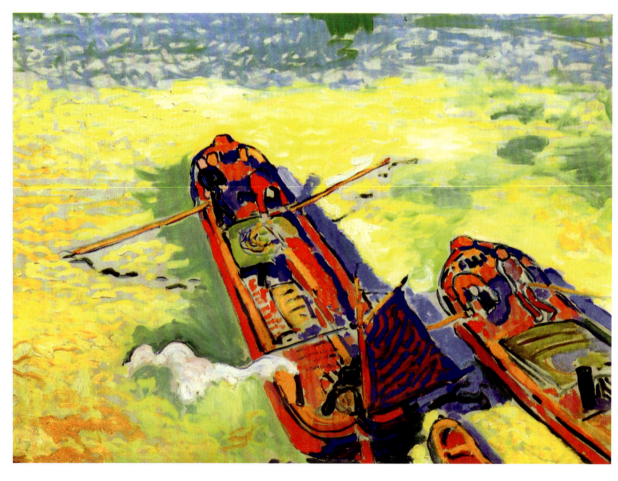

图213　　　　　　　　　　　　　　　　　　　　　　　　　　　　　　　　　　　　　　　驳船　德兰

　　安德烈·德兰首先是野兽派的先驱，如同他的朋友弗拉芒克一样，他当时使用的是分段的色块，快速的曲线和生硬的颜色。不过，他的手法不那么粗野，笔下的曲线更为典雅，色彩也更为和谐。他所采用的主要颜色是红、黄、蓝以及黑色。在他的油画中，人们看不到由于反映强烈本能而疏忽相撞的笔触，看到的是证明深思熟虑的精湛技巧的比例、色彩关系。

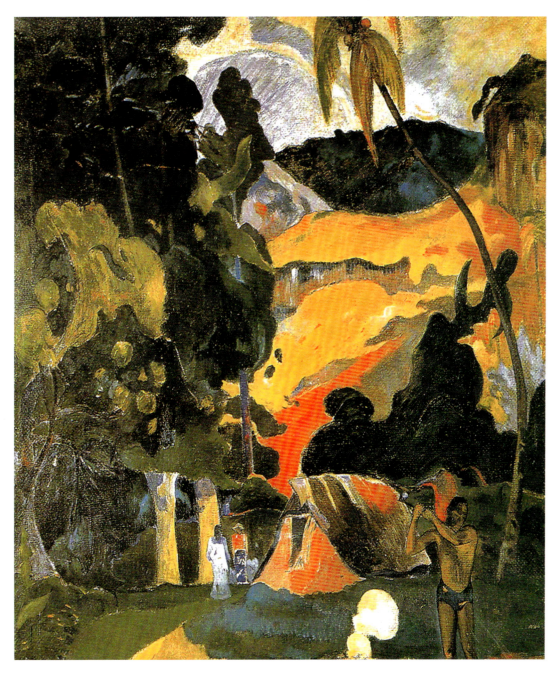

图214　　　　　　　　　　　　　　　　　　　　　　　　　大溪地植物园　高更

高更内心渴望宁静与原始的生活，在这个愿望的驱使下，他去南太平洋的塔希岛定居，从土著部落的生活和文化中汲取营养。画中浓郁的绿色、黄色和红色非常清晰地划分了区域，简化了形象的轮廓。高更的作品对欧洲文明提出了挑战，他创造了一种具有象征性和内在力量的装饰性风格，对于象征主义和原始主义的发展起到了推动作用。

图215　　　　　　　　　　　　　　　　　　　　　　　　　　　江南风景　黄阿忠

　　黄阿忠作品具有装饰性特色，平面而简化，即使在他盛期的作品中也只能看到黑、白、灰几种颜色。作品在抽象与写实主义之间，找到了契合点。

图216　　　　　　　　　　　　　　　　　　　　　　　　　　　　　　　　　热土　白羽平

白羽平画他自己热爱的故乡，画面以黄色主调概括了一个平面高原图式，色层浓厚，画面经营得当，形式感很强。尤其通过主观处理的红色的树、绿色的树、黑色的树，使得画面色彩更加和谐统一。

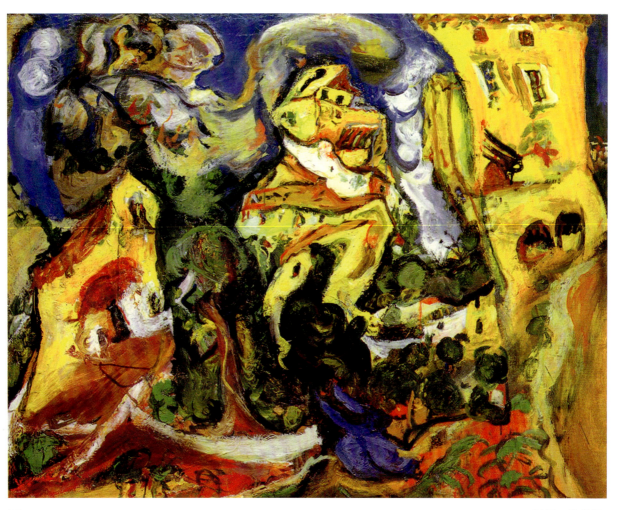

图217 　　　　　　　　　　　　　　　　　　　　　　　　　　　　风景　苏蒂纳

　　苏蒂纳有着与凡高相同的痛苦与激情，但他的绘画在造型上不受笔法的约束，整体富于直觉与本能的力量。他创造了一种自由奔放的表现主义绘画，重在表现画家内在的情感与思想，他用透明鲜亮的色彩和自由狂乱的笔法绘制出大量狂热的风景画。在他的作品中，树木、群山和房屋都是撕裂的，它们好像被飓风摇撼着，在毁灭前的挣扎中狂舞呼叫，使人感到骚动不安。他的作品往往根据不同的对象使用同一种主动性色彩，如红、黄、蓝、白等，色彩鲜艳明亮，线条与造型都非常有张力。

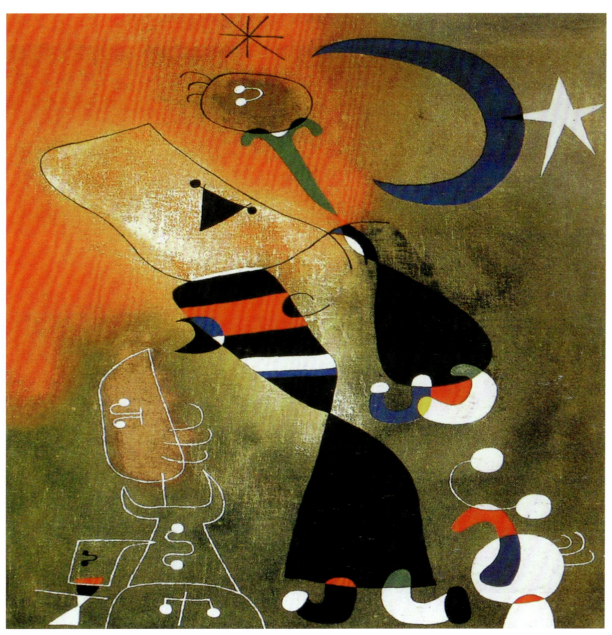

图218　　　　　　　　　　　　　　　　　　　　　　　在太阳面前的女人和孩子　米罗

　　这是画家内心深处的快乐流露。优美的线条、笨拙的造型、鲜明的色彩和梦幻的构图表现了他天真的感情。画面上的形象与出于本能的自信笔法交叠在一起，富于魔力的图形在似与不似之间幻化。超现实主义画家特别看重儿童、精神病患者和没有受过训练的艺术。米罗是真正的超现实主义大师。画面中暗绿色与橙色的背景很好地突出了黑色、红色与蓝色的主体。

图219　　　　　　　　　　　　　　　　　　　　　　　　　　清晨　戴士和

　　作者用清晨阳光的金黄色作为主体色彩，很好地处理了主体色与背景色的相互关系，恰到好处地运用了红、黄、蓝、黑等色彩，并运用了自由的油画笔触抒发情感，烘托了整个画面的气氛，大有中国书法的"书写式"气势，画面显得非常潇洒、轻松。

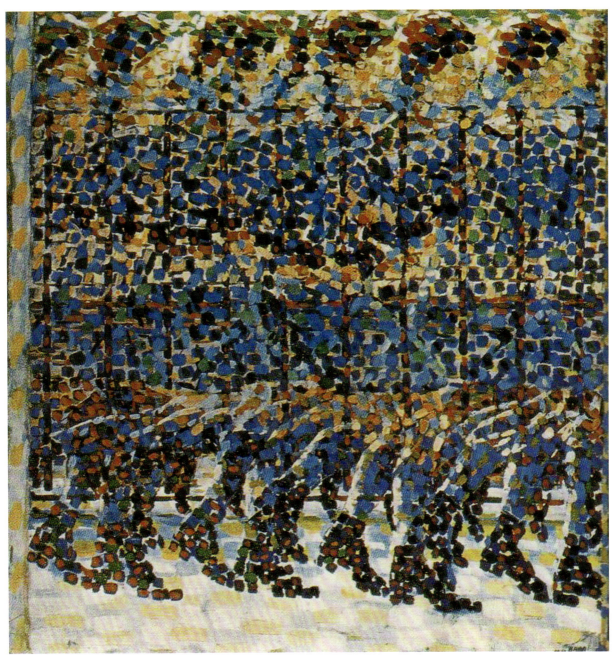

图220　　　　　　　　　　　　　　　　　　　　　　　　　在平台上奔跑的少女　巴拉

用点彩法涂绘的少女的图形变成了彩色的活动图案，在整体和局部里大胆地交叉。画家利用抽象变形的方式，将这一连续运动凝固成一个变化的阶段，并把她们统一在一个时间的画面中。这幅作品类似用照相机慢门对着跑步的物象摄像时在胶片上留下的轮廓模糊的行动轨迹。作品亦是未来派画家一个极好的范例。画面不仅很好地编写了色彩的光动效果，更重要的是以动作与色彩的描绘象征了现代世界的蓬勃发展。

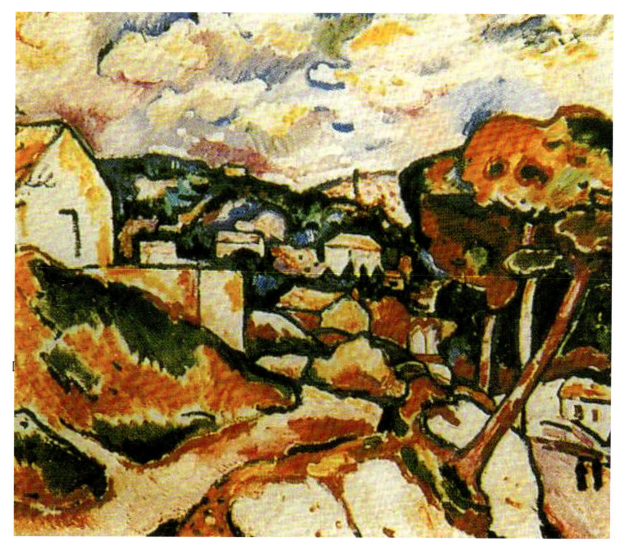

图221 埃斯塔克风景 布拉克

画面色彩的语言是"野兽"的,但空间组织却依然是传统的。天空中柔和的黄色、蓝色与白色,控制着远景的效果,前景中的树和地面的安排有一定的透视聚焦。建筑物结实有力,体面分明。布拉克早期用塞尚的画法作画,与野兽派相合后与毕加索的立体主义相会。此画已显露出立体派的一些特点与倾向。他表现得非常理智,在深思熟虑后才会迈出新的一步。赫伯特·里德认为,他的立体派风格在立体派的形成阶段就已经开始了。

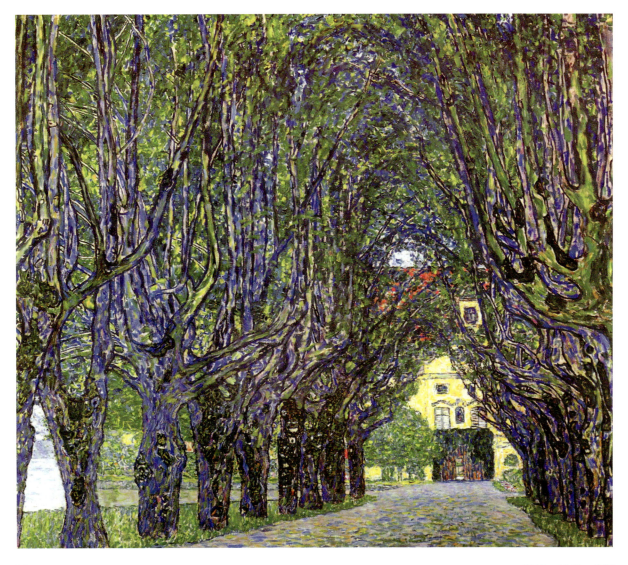

图222　　　　　　　　　　　　　　　　　　　　　　　　　　　　　　　　　风景　埃贡·席勒

　　这幅画具有强烈的表现主义特点，装饰风格很明显，构图与透视比较严谨，并强化了小笔触的点绘画法，视觉效果强烈，比点彩派画法更有激情与张力。

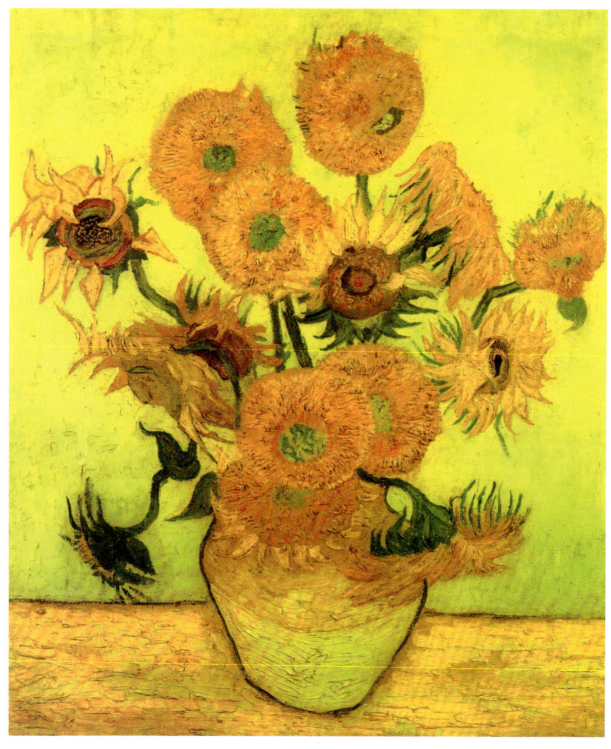

图 223 　　　　　　　　　　　　　　　　　　　　　　　　　　　　　　　向日葵　凡高

　　凡高不仅被称为用灵魂作画的人，同时其自身也十分追求形式美。在他这幅作品中，色彩简约和谐，饱满而纯净的黄色调，展示了画家沸腾的活力。如火如荼的葵花、黄色的地板与淡灰的墙，不仅使画面更加单纯、朴素、自然，还表现出画家对生活的渴望与热爱。

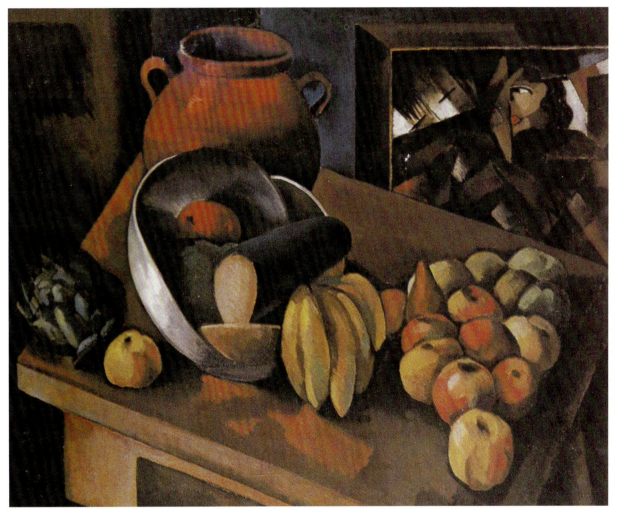

图224　　　　　　　　　　　　　　　　　　　　　　　　　　　　　水果　基斯林

这幅作品立体主义的倾向比较明显，强调几何分割与构成，统一了红紫色的色调，基斯林喜欢用黑色使画面达到和谐，红罐子旁的一块蓝色色块活跃了空间气氛。作品追求形式感，追求塞尚的立体主义，强调硬边处理，而放弃对物体的质感表现，以强调画面的构成美。

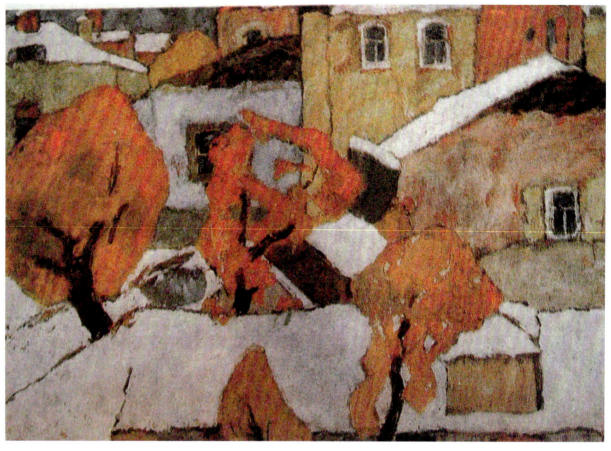

图225　　　　　　　　　　　　　　　　　　　　　　　　　　初　雪　符拉基米尔·尤金

　　苏联当代画家符拉基米尔·尤金的油画作品有两个明显的特点：一是注重作品的装饰性，强调视觉的平面化与点线面的构成；二是追求色彩的简约与韵律美，在黑、白、灰的大关系中构建色彩的和谐与节奏。画面以橙红色为主调，与暖灰色形成对比，恰到好处地表现了深秋的意境。画面运用了油画的厚画法，强化了整体的肌理感。

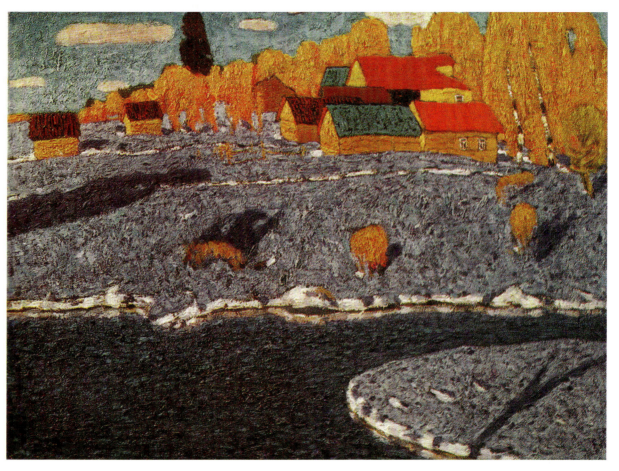

图226　　　　　　　　　　　　　　　　　　　　　　　秋后的第一场雪　吉姆·布里托夫

吉姆·布里托夫与符拉基米尔·尤金同属于一个时代，他们的作品趋向于同一种风格，都非常注重画面的平面装饰性以及色彩语言的简约与韵律美。色彩夸张、鲜明，运用油画堆厚的肌理效果，使画面产生出像地毯一样的美感，使人感到轻松愉快。

图 227　　　　　　　　　　　　　　　　　　　　　　　贝阿大铁路　安德烈·阿克舍尔切夫

作品不仅强调视觉平面化的构成效果，而且追求色彩的单纯统一。画面以橙红色为主调，用暖灰色形成对比，并强调形式美中的对称与平衡的原则，恰到好处地表现了整体意境。

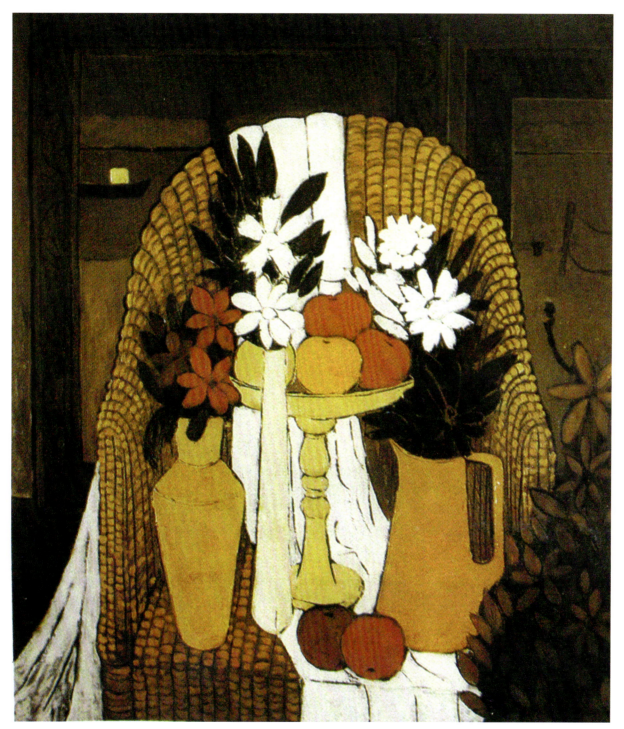

图228　　　　　　　　　　　　　　　　　　　　　　　　　静物　瓦西尔卡

　　该幅画注重画面的色彩语言的简约与平面。没有明暗与光线对比，只有黑、白、黄的对比，对称的画面有着强烈的民族装饰性的美感。

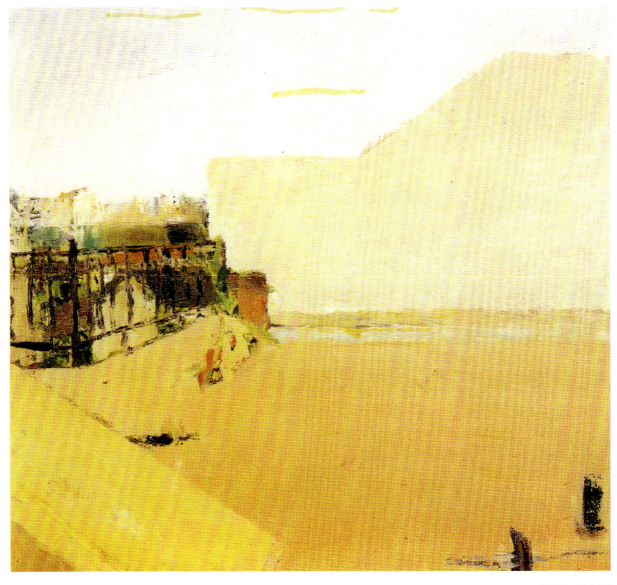

图229　　　　　　　　　　　　　　　　　　　　　　　　　　　　　屋顶　陈宜明

　　作者一度非常喜欢法国画家斯塔尔的抽象表现形式绘画。一次外出写生时，由于某种原因，他停留在旅馆里不能外出，于是他在旅馆的窗口画了一批以室外的屋顶为主题的作品。这批作品以"简化"为其特征，画面首先简化了形体，用明确的轮廓线包围着没有阴影的色面，线条的韵律感从这种平面化和装饰性中产生。其次简化明暗与色彩，利用单纯的形提高画面的趣味效果。正如马蒂斯所说："越平淡则越有艺术性。"

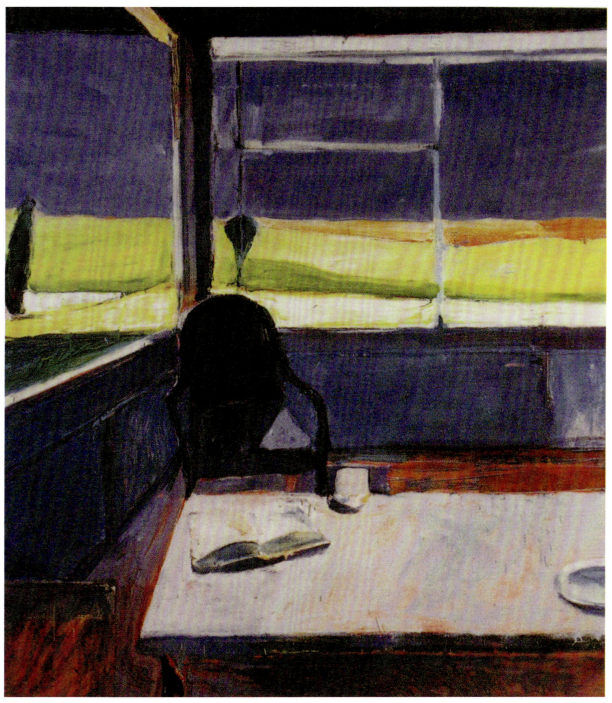

图230　　　　　　　　　　　　　　　　　　　　　　　　　　　窗　迪本科

　　迪本科非常喜欢从室内通过窗子描绘窗外的景色，他对于抽象绘画有丰富的经验，因此在写生时不会受实际景物的限制。他将室内和室外的强烈光线进行对比，并且把室内外的色彩综合起来，构成一个独特的世界。在表现手法上，没有运用笔触且画得很薄，几乎是以平涂的手法表现的。

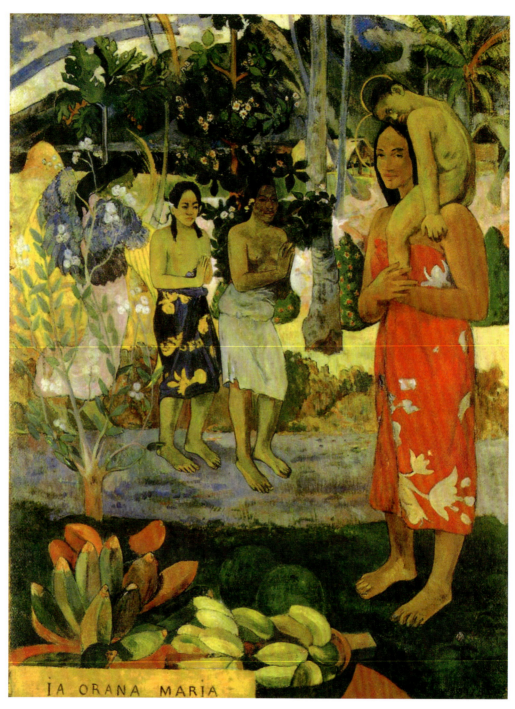

图231　　　　　　　　　　　　　　　　　　　　　　　　　　阿韦·玛利亚　高更

　　高更是印象派画家中最注重主观性与装饰性的画家，画面强调平面感并有壁画效果，经常以红橙色作为主色调。在这幅画的背景中，有非常浓郁的山岭树丛和鲜花，以及暗紫色调的小路和绿色的前景植物，左下面还有些香蕉。事实上高更的作品不是色彩写生，而是色彩创作。高更坚持探索和表现塔希提岛上土著居民的风俗和他们的内在精神世界，并从他们简朴近乎原始的生活中和富有特征的形象上获得创作灵感，这使得高更的艺术独树一帜。

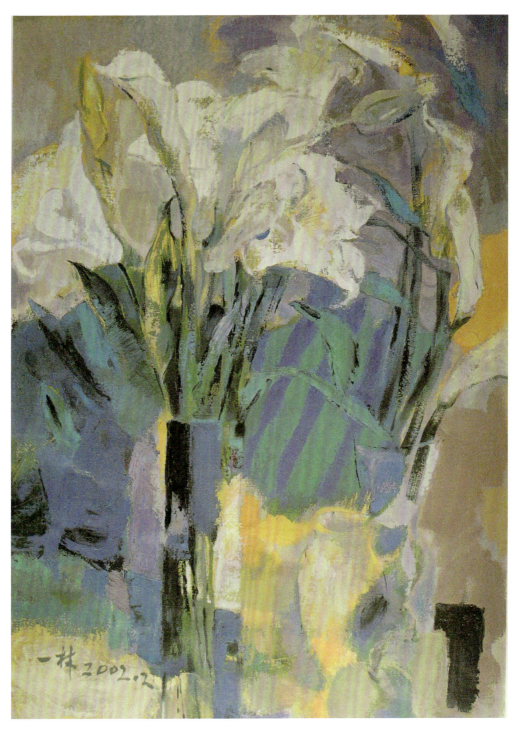

图232　　　　　　　　　　　　　　　　　　　　　　　　　　　　百合花　丁一林

　　作者是一个善于抓住色彩感觉归纳组合画面的高手，他在总结这幅作品创作体会时说："在写生中，把眼前的感受迅速演化为图形结构、色块组合，这几乎成为我下意识的反应。花朵盛开的感觉通过倾斜的衬布条纹得到加强，暖黄色块的节奏加强了画面活跃的气氛，蓝色块与白色块的归纳组合使凌乱的花朵有了画面的顺序。"

图233　　　　　　　　　　　　　　　　　　　　　　　　　　　　　　或许　罗伊·利希滕施泰因

　　罗伊·利希滕施泰因是美国波普画家，他给波普美术下的定义就是"把商业美术作为绘画题材"。他早期研究"意象派"集成作品，20世纪60年代后，他研究机械制作，利用印刷网点和在画中圈出空白并写上对话等手法使作品别开生面。《或许》就是这样制作的作品。画面近似于版画形式，色彩平面而明快，制作者之所以采用这种形式，目的是挖掘商业广告潜力并运用到艺术创作中去。

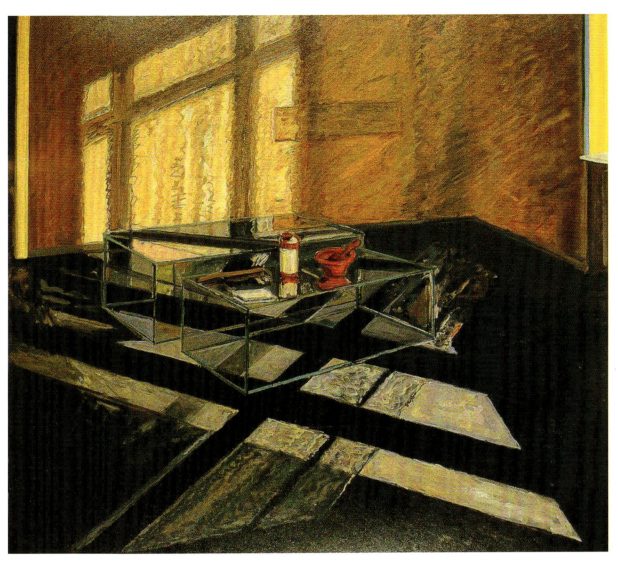

图234　　　　　　　　　　　　　　　　　　　　　　　　　　　葵那尔街170号　塔丢斯

　　画面主体物仅仅是两只方形的玻璃盒子。艺术大师的思考总是让人惊奇。塔丢斯之所以选择这个片段作为绘画的主题，是因为他看到了光线在玻璃盒、墙面和地板上投射出的结构，这些结构的穿插形成了这幅画面，它们既支撑了画面，又产生出美感。西方艺术自古以来就重视画面结构框架的表现，古典主义重视画面的内在结构和骨架，经过立体主义以后，艺术家们把结构的坚实性作为研究的主要对象。画面分墙面和地板两大部分，上半部是暖黄色，下半部是冷蓝色，两块色域在面积上大小不一；玻璃和地面的投影所交叉的蓝色区，使结构被分割得复杂而富有变化，地面上的黄绿色亮条与墙面遥相呼应，达到了色彩力度上的平衡。画面中央是刷油漆的红色杯子，这点红色给整幅画带来了活力。作品的结构线虽然是硬边的、被强化的，但不同于冷抽象主义，这些笔触的涂抹充满生命力，带有强烈的表现主义特征。

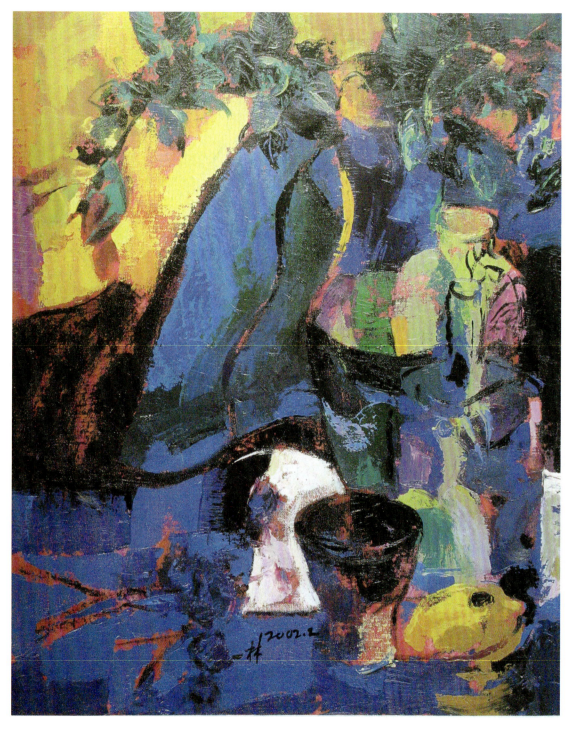

图 235 静物 丁一林

　　这是一幅色彩归纳的代表作，客观物象的色彩是复杂而杂乱的，对它们进行梳理使其成为有机的整体，是作品成功的奥秘。然而对于如何归纳梳理，每个画家的做法是不同的。这幅画中画家首先找到静物中最鲜明的冷暖色块，然后再将那些介乎于两者之间的色块向冷暖两极归纳，使画面形成两大阵营，并考虑它们图形上的关系，同时也兼顾黑、白、黄在画面中的作用。

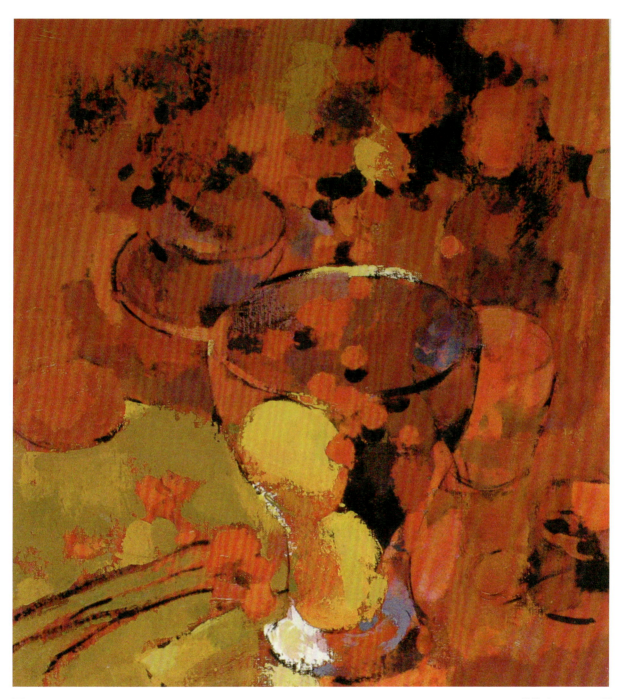

图236　　　　　　　　　　　　　　　　　　　　　　　　　静物之二　丁一林

　　这幅画为了更好地把握色调，首先铺了一层红色底子，然后根据玻璃瓶中柠檬的形态，在画面中的左下角分割出一片半圆的黄色图形区域。在红色区域中，尽量将客观物象中的纷繁色彩归纳成由红到黑的冷暖色彩渐变，黄色区域不变。根据画面的需要在客观物象当中选取材料，有意识地把握与控制画面整体关系，往往是一幅画成功的关键。

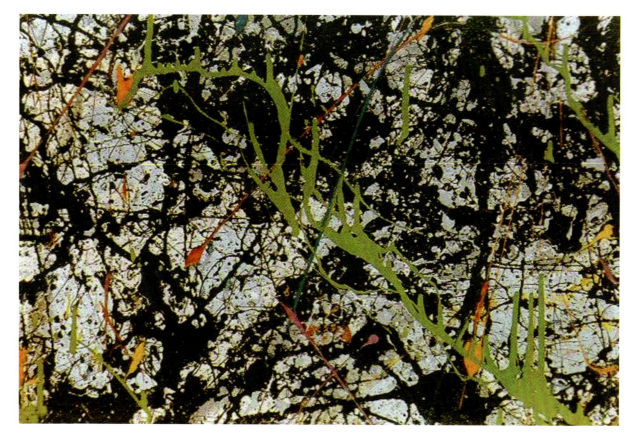

图237　　　　　　　　　　　　　　　　　　　　　　　　　　晨星（局部）　波洛克

此画全幅高104厘米，宽268厘米。画家抛弃了作画常用的工具，如画架、调色板、画笔等，而用棍棒或刀子沾染颜料，作画时将沾染的颜料甩向钉在墙上或铺在地板上的画布。他想让观众感受的就是颜料本身的交错、复叠的物质感、材料感和空间感。波洛克的这种手法，被称为行动绘画，这种行动产物记录了画家的"速度"、"力度"、"内在能量"和"创作过程"。作品是画家任意行动和主观情绪的表达。此画与抽象表现主义的相关之处在于其有力的技法和自由的表达。

图 238　　　　　　　　　　　　　　　　　　　　　　　　　吻　克里姆特

克里姆特在这幅水彩画中仍然保持了镶嵌画的格调，并且汲取了古代波斯细密画的某些表现手法，人物由装饰服饰包裹，构成一个纹样变化的整体，既和谐又变化统一。

画家通过《吻》的情节表现爱的崇高与幸福。在画面形式营造上调动了各种艺术手段，诸如各种线条和色块的组合，色彩中掺入金粉，使画面呈现出晶莹华丽的装饰美感。

图 239　　　　　　　　　　　　　　　　　　　　　　　　　　　　　　　克莱斯城堡中的房间　维亚尔

　　维亚尔是纳比派的代表画家，他擅长从贫乏的事物中找到丰富的题材，越是平凡他就越有兴趣去发掘其中的内涵。因此，这些小场景绘画成为他最擅长表现的作品。画面强调橙黄色、灰色与黑色的大色块对比，整体为杏黄色的主色调，画面显得优雅而温馨。

图240　　　　　　　　　　　　　　　　　　　　　　　　　　　　　　　　　夏曼奈尔的风景　维亚尔

维亚尔的典型风格是用人和物的外轮廓为依据来分割画面，在各个不同形状和大小的平面内绘以他特有的雅致与特有的色彩，形成平面装饰性和写实物象的"糅合"，所以他的作品有"绘画挂毯"之美誉。他尽情地尝试、探索各种色彩效果，色域非常宽广，而不论何种纯度的色调，他总能以深厚的色彩修养赋予其极高境界。

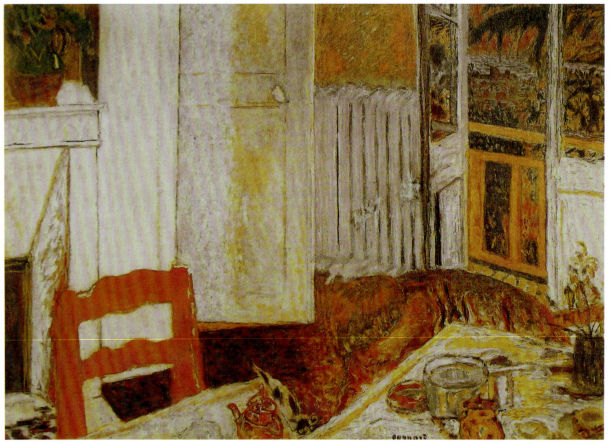

图241　　　　　　　　　　　　　　　　　　　　　　　　　　　女人与花　皮埃·博纳尔

博纳尔的色彩把餐桌、浴室、女人、实物与水果升华到了迷人的境界。他在这幅晚期作品中，笔触更加随心所欲，门窗、暖气与餐桌的白色块被区分开，并赋予了冷暖的变化，人与地面的颜色大胆地融合在一起，窗外黄昏的景色就像是一首色彩的交响曲，闪烁着跳动的色彩音符。作品在用色与用笔方面达到了自然天成、随心所欲的最高境界。画面强调橙色调的和谐统一，降低了冷色的纯度，用色主观，笔触赋有激情。

● 思考与训练

1. 阅读与赏析印象派之后等各种流派的西方现代绘画作品，从中领悟色彩归纳的艺术的真谛。

2. 有针对性地观看国内外各种色彩类绘画作品展览，提高色彩修养与审美能力，提高色彩归纳的表现力与创造力。